版式设计

YISHU
SHEJI
BIXIUKE

BANSHI
SHEJI

艺术设计必修课

刘春雷　王宝龙　编著

U0367051

化学工业出版社
·北京·

内容简介

本书由版面设计基础、版面编排中的形式美法则、版面设计中的网格与布局、版面设计中的文字、版面设计中的图片、版面设计中的色彩六章内容构成。书中注重版面设计的新思维、新观念、新知识和新技巧，培养用视觉形象准确传达信息的创新能力，尽可能以简明的文字和大量国内外优秀设计案例来讲解版面安排与版式设计的方法，以及其在实际设计中的运用。

本书可供设有艺术设计专业的本科、专科、职业技术、成人继续教育等院校的师生使用，也可为从事平面设计、视觉传达设计等相关工作的人员和爱好者提供参考。

随书附赠资源，请访问https://www.cip.com.cn/Service/Download下载。

在如右图所示位置，输入"42263"点击"搜索资源"即可进入下载页面。

图书在版编目（CIP）数据

艺术设计必修课. 版式设计/刘春雷，王宝龙编著.—北京：化学工业出版社，2022.11
ISBN 978-7-122-42263-7

Ⅰ.①艺… Ⅱ.①刘… ②王… Ⅲ.①版式-设计
Ⅳ.①J06

中国版本图书馆CIP数据核字（2022）第178364号

责任编辑：王　斌　吕梦瑶　　　　　　装帧设计：刘春雷　王宝龙
责任校对：王　静

出版发行：化学工业出版社（北京市东城区青年湖南街13号　邮政编码100011）
印　　装：中煤（北京）印务有限公司
710mm×1000mm　1/16　印张14　字数379千字　　2023年5月北京第1版第1次印刷

购书咨询：010-64518888　　　　　　售后服务：010-64518899
网　　址：http://www.cip.com.cn
凡购买本书，如有缺损质量问题，本社销售中心负责调换。

定　　价：78.00元

前言
PREFACE

　　版面设计是现代设计艺术的重要组成部分，也是视觉传达的重要手段。从表面上看，它是一门关于编排的学问，但实际上，它不仅是一种技能，更实现了技术与艺术的高度统一。版面设计是现代设计者必备的基本功之一。版面设计并不是目的，设计是更好地传播客户信息的手段。如果设计师沉醉于个人风格及与主题不相符的字体和图形中，往往会造成设计的平庸甚至失败。一个成功的版面设计，首先必须明确客户的目的，并深入观察、了解、研究和设计与其有关的方方面面，简要的咨询是设计的良好开端。版面离不开内容，要体现内容的主题思想，用以增强读者的注目力与理解力。只有做到主题鲜明突出、一目了然，才能达到版面构成的最终目标。

　　在本书中，将版面设计基本规律、成功的版面设计作品以及在版面设计过程中容易出现的问题，以对比的形式展现出来，让读者思考"哪一种是比较合理的版式设计"，随之给出答案。本书旨在让读者通过自己的思考，轻松而牢固地掌握版面设计的相关理论知识，在对比的学习过程中，掌握版面设计技巧。

<div align="right">

刘春雷

写于沈阳航空航天大学艺术馆

2022年9月

</div>

目录
CONTENTS

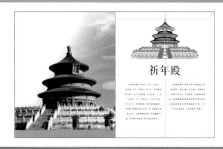

版面设计基础

第一章

在自然界中，从微观到宏观，都存在着某种规律。波普尔曾说："我先是在动物和儿童身上，后来又在成人身上观察到对规律的一种强烈需求——这种需求促使他们去探寻各种各样的规律。"版面设计就是要在各种图形、文字中寻找一定的规律，它们之间既变化又统一的形式构成了版面设计中潜在的导读作用。统一的版面格式不断提醒读者，这是一个有机的整体，读者不仅能清楚地意识到内涵在整体版面中的层次关系，以及各部分之间的相互关联，而且还能从统一的格式中得到审美的享受。

一、版面设计概述

学习目标	本小节重点讲解版面设计的概念以及学习版面设计的意义。
学习重点	了解版面设计的相关基础概念。

　　不理解版面设计、对设计没有信心等问题，是由于缺乏版面设计基础知识造成的。希望通过本书的学习，能激发出您在版面设计方面的潜在能力。

　　在正式学习前，我们先进行两个测试，回答下面的两个问题，看看能否找出正确答案。

Q

问题一：在A和B两个版面中，哪个版面中的商品更具有亲和感？

A

B

回答：版面B中的商品更具有亲和感。

版面 A 在提供商品信息的同时，商品照片很清晰，特写镜头也很大，给人以高档的视觉感受。版面 B 中详细地提供了商品使用功能等信息，是"有亲和力的样式"，给人以价廉、可以接受的视觉感受。

在版面设计中，没有绝对的"正确"与"错误"之分，只有"适合"与"不适合"的区别。售价不是很高的商品，适合"有亲和力"的版面样式，反之亦然。这是版面设计初学者特别需要注意的地方。

问题二：比较名片A和名片B，哪一个看上去更具有信赖感？

A

B

回答：名片B更具有信赖感。

名片 B 给人留下整洁的印象，使名片主人看起来十分专业。通过调整文字的大小、位置和空间，形成具有平衡感的版面设计。

1 什么是版面设计

版面设计是指设计人员根据设计主题和视觉需求，在预先设定的有限版面内，运用造型要素和形式原则，根据特定主题与内容的需要，将文字、图片（或图形）、色彩等视觉传达信息要素，进行有组织、有目的地组合排列的设计行为与过程。版面设计是现代设计艺术的重要组成部分，也是视觉传达设计的重要表现手段。表面上看，版面设计是一种关于设计元素如何编排的学问；实际上，它不仅是一种技能，更实现了技术与艺术的高度统一。版面设计是现代设计师必备的基本功之一，广告设计、书籍设计、包装设计、UI 界面设计等，都离不开版面设计的知识与技巧。

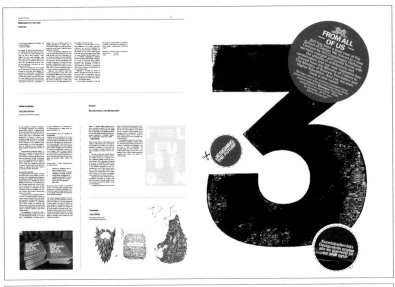

2 学习版面设计的意义

　　版面设计不仅是简单地排几行文字或者放几张图片，还需要设计师围绕产品主题和主体、宣传目标、版式原则以及创意来实现良好的版面效果。版面设计应用视觉元素进行有机的排列组合，将理性思维表现为一种具有个人风格和艺术特色的视觉传送方式。在传达信息的同时，产生感官上的美感。

　　版面构图是在有限的空间内把文字、色彩、图形等元素结合起来构成画面，使作品不仅具有美感，还能清晰地表达设计者的目的。不同构图能使画面产生不同的视觉变化，进而给观者带来不同的心理感受。具体构图样式包括 S 形、三角形、十字形、T 形、X 形、V 形、W 形、凸形、凹形、斜角形、自由形等。

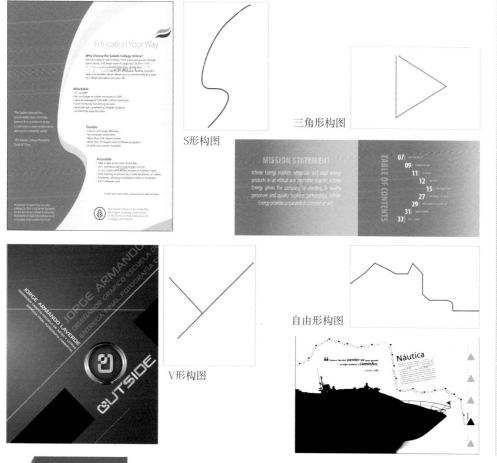

S形构图

三角形构图

V形构图

自由形构图

思考与巩固

　　观察身边的版面设计，尝试分析这些版面设计都采取了哪种构图样式？

二、页面

　　页面是展示图片和文字的场所与空间。想要对页面进行有效的设计就必须考虑出版物的出版目的及其目标受众。此外，制作页面时还需要考虑其规格特点（如印刷方法）和印刷后的处理方式（如装订方式）。例如，出版物打开后是否以平铺的方式进行展现，是否需要近距离阅读，以及是在做一本普通的纸质杂志还是在设计一本小说，这些因素都会影响到版式设计。

　　大部分版面设计都受到系列无形网线的约束，并通过一系列页面设置来呈现视觉效果。

　　在打开的页面中，左页是指在左手边的页面，页码一般为偶数；右页是指在右手边的页面，页码一般为奇数。

　　页面的视觉元素一般包括文本、图像（图片）、页码、装饰图形等。页面的设计元素一般包括开本尺寸、版心、网格、色彩等。

1 文本

文本是页面上最重要的信息载体和交流工具，页面中的主要信息一般以文本形式为主。文本设计的主要任务是方便读者，减少其阅读时的困难与疲劳，同时带给读者以美的享受。

中国传统书籍都是采用直排形式，即字序自上而下，行序自右向左，与汉字的书写顺序一致。直排书籍的形式与其他各部分的设计有密切关系。例如：直排书籍的订口在右边，书页是由左向右翻的（俗称中式翻身）；横排书籍正好相反，订口在左边，书页自右向左翻（俗称西式翻身）。在实际应用中，直排的形式存在许多缺点，例如在汉字中夹排外文、表格、阿拉伯数字时，会有格式不统一、版面不美观的缺陷。20世纪前后，当欧洲的书籍形式传入中国后，横排形式日渐增多。现在，除古籍和少数不宜横排的书籍以外，大部分出版物都已采用横排形式。

文本直排的页面

文本横排的页面

根据实验测试，人眼在垂直方向，向上能达到55°，向下能达到60°，共115°。在水平方向，向外能达到90°，向内能达到60°，两眼相加为180°。除去向内有50°是重复的以外，范围可达250°。水平方向上的视野比垂直方向上要宽一倍以上。由此可见，文字横向编排能减少目力的损耗。

在版面设计中，文本设计主要包括字体样式、字号大小、字距行距、分栏、对齐方式等设计要素。

2 字体样式

字体是文字的外在形式特征，字体样式包括字体、文字高度，以及特殊效果等。正文文本一般选用宋体、黑体或等线体等比较易于阅读的字体；标题文字一般选用黑体、加粗字体，与正文有颜色区别或加装饰的、具有识别性的字体。版面设计中的字体选用与设计，在后面的章节中会进行详细讲解。

版面设计中的常用字体。

宋体：横细竖粗、平稳端庄、典雅质朴，多用作正文字体，使内容看起来正式。

黑体：笔画均匀、方正粗犷、易于识别，黑体作为正文字体，相较于宋体更为规整、理性。

仿宋：笔画粗细一致、秀丽狭长、左低右高，多用于注释等辅助说明性文字。

楷体：笔画端庄、俊秀有力，适合作为辅助说明性文字与其他字体搭配。

隶书：蚕头燕尾、雄浑大气。

魏书：笔画苍劲有力、规矩中正、具有典型的古典意象，多用于内容为中国古典文化的版面。

姚体：笔画粗细有致、字体瘦高、结构精致。

圆体：笔画清晰、纤细均匀、棱角圆润，多用于儿童读物。

3 字号

字号亦可称为磅值，是指字体的大小。字号的主要作用是区分不同字体信息，使整段文字形成一种具有逻辑性与组织性的视觉效果。大字表现强烈、显著，小字表现舒缓、内敛。

在版面编排设计中，字号的大小应考虑媒体形式、阅读对象及印刷条件等因素。

字体大小的计量方法包括号制、点制（磅值）、级数制。号制和点制是计算机文字处理中表示字形尺寸的最常用标准。国际上，拉丁字母字形大小一般用"点制"来度量；在中国，汉字字形大小常用"号制"来表示。

"点制"是英文"point system"的译文（简称 pt 或 p）。点制（磅值）是用来计算拉丁字母大小标准的制度。按长度计算，"1 点"为 0.35mm，例如字号 10.5 点，即 3.69mm。号制和点制是中文和英文字形尺寸的最常用度量方法。

级数制是根据手动照排机上的镜头齿轮来控制字形的大小，每移动一个齿为一级，并规定一级等于 0.25mm，1mm 等于 4 级。字号大小通常使用点数单位计算。

字体大小计量方法、尺寸与用途对照表如下：

号数	初号	小初	一号	小一	二号	小二	三号	小三	四号	小四	五号	小五	六号	小六	七号	八号
点数	42	36	26	24	22	18	16	15	14	12	10.5	9	7.5	6.5	5.5	5
级数（近似）	59	50	38	34	28	24	22	21	20	18	15	13	11	10	8	6
尺寸/mm	14.82	12.70	9.14	8.44	7.73	6.33	5.62	5.27	4.8	4.2	3.67	3.15	2.8	2.46	1.84	1.65
用途	标题	标题	标题	标题	标题	标题	标题、正文	标题、正文	标题、正文	书籍正文	报刊正文	注文、报刊正文	脚注、注文	脚注、注文	排角标、注文	排角标

黑体 黑体 黑体 黑体 黑体 黑体 黑体 黑体 黑体

宋体 宋体 宋体 宋体 宋体 宋体 宋体 宋体 宋体

楷体 楷体 楷体 楷体 楷体 楷体 楷体 楷体 楷体 楷体

| 72pt | 60pt | 48pt | 36pt | 24pt | 18pt | 12pt | 10pt | 8pt | 6pt | 4pt |

4 字距与行距

　　文字的编排要符合版面的主题及人的阅读习惯，因此合理设置文字的字距与行距非常重要。在处理字体的字距与行距时，要注意文字编排的疏密会直接影响读者的心情和阅读速度。结合点、线、面的知识，可以把单个文字看成点，有秩序、有规律地编排文字可形成线的视觉流向，显现良好的阅读效果。

白 日 依 山 尽 ， 黄 河 入 海 流 。　字距过宽（字号12点，字符间距1000）

白日依山尽，黄河入海流。　字距正常（字号12点，字符间距0）

白日依山尽，黄河入海流。　字距过窄（字号12点，字符间距-200）

　　字距的编排要符合读者的阅读习惯，过于紧密的字距会使读者在阅读文字内容时产生局促感；字距过于宽松会使读者产生分散、凌乱的不良感受。

正常行距	宽松行距	紧缩行距
（字号6点，行距12.5点）	（字号6点，行距19点）	（字号6点，行距6.5点）
字距的编排要符合读者的阅读习惯，过于紧密的字距会使读者在阅读文字内容时产生局促感；字距过于宽松会使读者产生分散、凌乱的不良感受。字距的编排要符合读者的阅读习惯，过于紧密的字距会使读者在阅读文字内容时产生局促感；字距过于宽松会使读者产生分散、凌乱的不良感受。字距的编排要符合读者的阅读习惯，过于紧密的字距会使读者在阅读文字内容时产生局促感；字距过于宽松会使读者产生分散、凌乱的不良感受。	字距的编排要符合读者的阅读习惯，过于紧密的字距会使读者在阅读文字内容时产生局促感；字距过于宽松会使读者产生分散、凌乱的不良感受。字距的编排要符合读者的阅读习惯，过于紧密的字距会使读者在阅读文字内容时产生局促感；字距过于宽松会使读者产生分散、凌乱的不良感受。	字距的编排要符合读者的阅读习惯，过于紧密的字距会使读者在阅读文字内容时产生局促感；字距过于宽松会使读者产生分散、凌乱的不良感受。字距的编排要符合读者的阅读习惯，过于紧密的字距会使读者在阅读文字内容时产生局促感；字距过于宽松会使读者产生分散、凌乱的不良感受。字距的编排要符合读者的阅读习惯，过于紧密的字距会使读者在阅读文字内容时产生局促感；字距过于宽松会使读者产生分散、凌乱的不良感受。

　　行距的编排一般要遵循"行距大于字距"的规律，正常情况下，行距等于字体高度。

5 标题

阅览正文时，正文上方对内容进行简短解释说明的语句就是标题。标题是对内容的概括，可以使读者方便、快捷地了解内容，同时可以凭借标题引起人们进一步阅读的兴趣。

标题字号要比醒目标识小，比正文大。招贴海报等版面的标题文字常使用较大字号，这类文字一般配合大面积留白或是色彩与图形的搭配、衬托，具有强烈的视觉效果，既能突出版面的主题思想，又能达到视觉传达的目的。用于报纸、杂志内页的标题常以较大字号出现在正文上方，一般设计比较简洁、简短，常用字体一般为黑体、宋体等。但是要注意，使用较大的字体时，标题占用的版面面积要与正文篇幅的大小保持适当比例。

 问题：在A、B两个版面中，哪个版面给人留下更深刻的印象？

A

B

 回答：版面A给人留下更深刻的印象。

如果将色彩鲜艳、字号较大的标题文字编排在留白较多、色彩较单一的位置上时，就会显得跳跃而醒目，可以迅速地向读者传达画面信息。

6 分栏

分栏是将版面中的文本划分为若干栏。横排文本的栏是由上而下垂直划分的，每一栏的宽度相等。一个版面按几栏分版是固定的。这种相对固定、宽度相同的栏称为基本栏。

每一个版面都有相对固定的分栏制，其分栏方式根据是否有利于读者的阅读，是否有利于表现版面的特点等来决定。

如果版面中文本的字号较小且单栏页面中的字行过长、过多，常会导致读者读串行的情况。此时，分栏可以增加版面的美观度，避免出现版面中文本面积过大的问题。

← 单栏页面的文字不易阅读，如果文字太长，就容易造成视觉疲劳，使读者不能准确定位下一行文字。一般情况下，每行不超过 60 个字。

← 采用对称式两栏页面的布局设计可以达到平衡版面的目的，使阅读更加流畅。其缺点是版面缺乏变化，文字编排较紧。

← 变化式两栏页面中，宽栏用于
编排正文，窄栏用于补充信息。

← 多栏页面适用于编排联系方
式、术语表、索引和其他数据目
录等内容。由于单栏尺寸过窄，
所以不适于编排正文，除非特意
营造一种特殊的平面设计效果。

思考与巩固

1. 观察身边的版面设计，尝试分析这些页面是由哪些元素组成的？

2. 说出组成页面元素的特点是什么？

3. 初步掌握版面的编排技巧。

三、版心

学习目标	掌握版心的基本概念。
学习重点	版心的尺寸及版面字数的计算方法。

版心是页面中主要内容所在的区域，即每页版面正中的位置。例如，版心尺寸为 140mm×230mm 是指印刷输出的图文面积，可以通过所用纸张的宽减去 140mm，剩余部分为左右边距的和；用纸张的长减去 230mm，剩余部分是上下页边距的和。

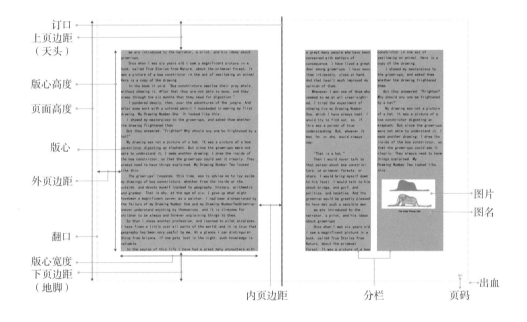

- 订口
- 上页边距（天头）
- 版心高度
- 页面高度
- 版心
- 外页边距
- 翻口
- 版心宽度
- 下页边距（地脚）
- 内页边距
- 分栏
- 图片
- 图名
- 出血
- 页码

版面字数计算公式：

每行字数 = 版心宽度 ÷（0.35 × 文字磅数）

行数 =（版心高度 − 0.35 × 文字磅数）÷（0.35 × 文字磅数 + 0.35 × 行距磅数）+ 1

16开开本图书常用版心尺寸列表（正度纸 787mm×1092mm）

开本	印刷切净尺寸	适用字号	版心尺寸	版面字数	适用图书种类
16开	185mm×260mm	10.5	144mm×213mm	1350	画册、年鉴
		10.5	144mm×214mm	1380	一般类别图书
		9	142mm×213mm	1400	科技类别图书
		9	154mm×214mm	1420	普通期刊
		9	145mm×216mm	1440	专业类期刊
		9	154mm×214mm	1460	小说、文学类图书
		9	151mm×216mm	1480	工具书、辞书

16开开本图书常用版心尺寸列表（正度纸 787mm×1092mm）

开本	印刷切净尺寸	适用字号	版心尺寸	版面字数	适用图书种类
32开	130mm×185mm	12	98mm×138mm	506	青少年读物
		10.5	96mm×142mm	624	一般类别图书
		10.5	96mm×142mm	676	理论类图书
		10.5	96mm×148mm	402	教材
		10.5	100mm×148mm	729	文学类图书
		9	91mm×143mm	841	科普读物
		9	101mm×150mm	1024	工具书

64开开本图书常用版心尺寸列表（正度纸 787mm×1092mm）

开本	印刷切净尺寸	适用字号	版心尺寸	版面字数	适用图书种类
64开	97mm×138mm	9	60mm×93mm	361	小型手册
		9	63mm×93mm	380	一般类别图书
		9	69mm×98mm	462	小型工具书

A4尺寸开本图书常用版心尺寸列表（A度纸 880mm×1230mm）

开本	印刷切净尺寸	适用字号	版心尺寸	版面字数	适用图书种类
A4	210mm×297mm	10.5	167mm×248mm	2025	科技类图书
		9	167mm×253mm	2600	一般类别图书
		9	167mm×249mm	2704	工具书（双栏）

A5尺寸开本图书常用版心尺寸列表（A度纸 880mm×1230mm）

开本	印刷切净尺寸	适用字号	版心尺寸	版面字数	适用图书种类
A5	148mm×210mm	10.5	110mm×170mm	930	一般类别图书
		9	114mm×173mm	1224	科普读物
		9	114mm×170mm	1296	辞书等

B5尺寸开本图书常用版心尺寸列表（B度纸 710mm×1000mm）

开本	印刷切净尺寸	适用字号	版心尺寸	版面字数	适用图书种类
B5	170mm×240mm	10.5	130mm×193mm	1225	一般类别图书
		9	126mm×198mm	1600	普通教材
		9	129mm×197mm	1640	科技类图书 工具书

Q 问题：在A、B两个版面中，哪个版面给人以亲和的视觉印象？哪个给人以严肃的印象？

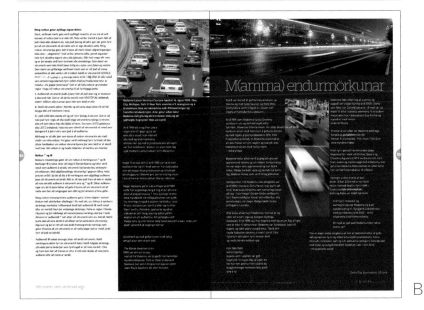

A 回答：由于版心尺寸的不同，版面B给人以亲和的印象，版面A给人以严肃的印象。版心尺寸接近版面尺寸时会产生亲和的视觉印象，反之会产生严肃的视觉印象。

思考与巩固

使用直尺测量身边书籍、报刊的版心尺寸，尝试找到版心尺寸设计的规律。

四、网格

网格是用来编排设计要素的一种辅助工具，其目的是帮助设计师做出最终的设计决策。网格是一种考虑更周详的工具，可用来更精确地编排页面上的元素，以保证编排元素的实际尺寸与页面空间比例的准确性。

网格的形式复杂多样，其编排设计要素的空间很大，设计的可能性也很多。由于应用网格可以保持版式设计的统一性，所以可以使设计师有效地节省时间，并集中精力来获得成功的设计。然而，如果机械地应用网格会抑制创造力并使设计缺乏想象力。

"有选择性地去掉网格中烦琐的视觉元素和附加信息，可以产生紧凑、易懂、明确的视觉感受，也可以体现出设计的规整有序。规整有序可以提升所传达信息的可信度并为设计师建立自信。"

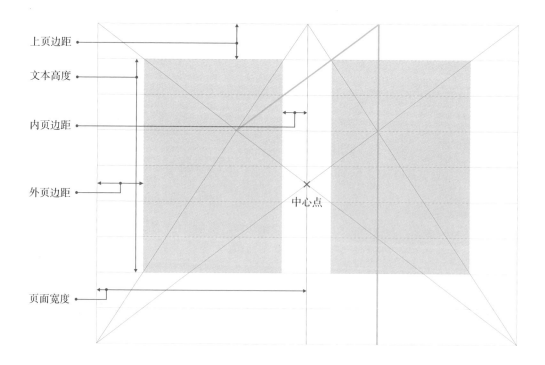

1 网格系统的主要作用

网格是现代版式设计中最重要的基本构成元素之一，其可以协调有序地将版式的构成元素排列在版面上。当图文信息等素材放入网格中，就能使设计显得有条理。进行多图文排布时，使用网格系统就能使制作出的版面井井有条。

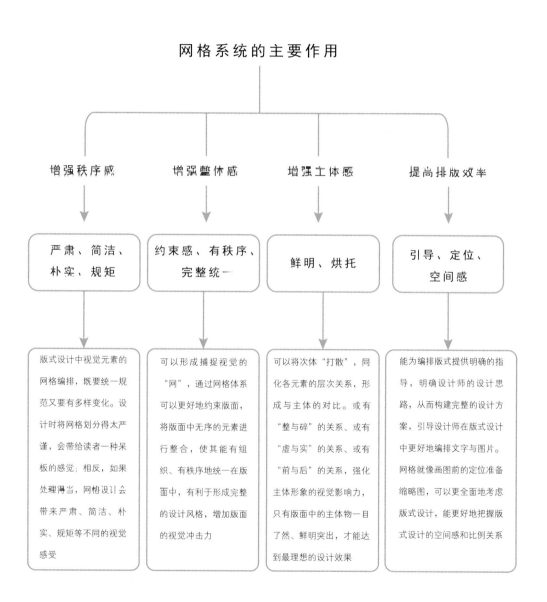

网格系统的主要作用

增强秩序感 → 严肃、简洁、朴实、规矩 → 版式设计中视觉元素的网格编排，既要统一规范又要有多样变化。设计时将网格划分得太严谨，会带给读者一种呆板的感觉；相反，如果处理得当，网格设计会带来严肃、简洁、朴实、规矩等不同的视觉感受

增强整体感 → 约束感、有秩序、完整统一 → 可以形成捕捉视觉的"网"，通过网格体系可以更好地约束版面，将版面中无序的元素进行整合，使其能有组织、有秩序地统一在版面中，有利于形成完整的设计风格，增加版面的视觉冲击力

增强主体感 → 鲜明、烘托 → 可以将次体"打散"，同化各元素的层次关系，形成与主体的对比。或有"整与碎"的关系、或有"虚与实"的关系、或有"前与后"的关系，强化主体形象的视觉影响力，只有版面中的主体物一目了然、鲜明突出，才能达到最理想的设计效果

提高排版效率 → 引导、定位、空间感 → 能为编排版式提供明确的指导，明确设计师的设计思路，从而构建完整的设计方案，引导设计师在版式设计中更好地编排文字与图片。网格就像画图前的定位准备缩略图，可以更全面地考虑版式设计，能更好地把握版式设计的空间感和比例关系

2 2：3比例网格及绘制步骤

（1）2：3比例网格

2：3比例网格是德国字体设计师简安·特科尔德（1902—1974年）设计的经典版式，它是在2：3的尺寸比例上建立起来的。其页面简洁，文字段落的安排与空间的关系也十分和谐。关于对称式网格还有一点很重要，即它是依靠比例而非测量数据来创建的。

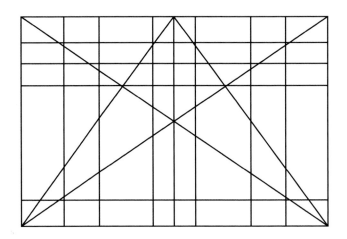

（2）2：3比例网格绘制步骤

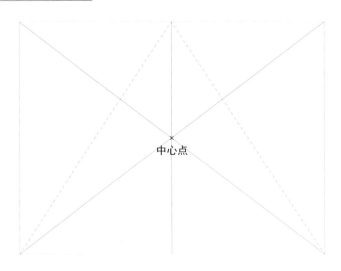

中心点

步骤一：建立一个对称式网格

首先，制作一幅高宽比为2：3的页面。其对角用红线相连，形成两条相交于中心点的对角线，然后把页面底部两角与中线的顶点相连，形成一个等腰三角形。

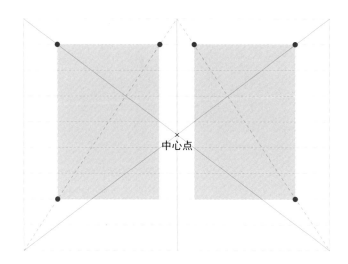

步骤二：添加文字块

创建一些水平网格（磅值自定），把文字编排在水平网格之中。在案例中，页面被分成 9 个等距的水平网格。使用网格线来分割页面，可使页面的变化更加丰富。例如，采用 12 条网格线分割页面，可以为文字留出很多空间，但空白空间就相对少些。

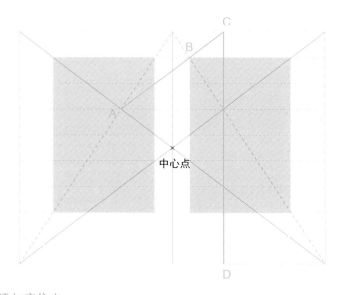

步骤三：添加定位点

在左页对角线上的 1/3 处画出定位点 A，以 A 为起点连接右页版心的左顶点 B，再延伸线段 AB 与右页顶边形成交汇点 C。从 C 点做顶边的垂直线，形成垂直基点 D。这样就形成一些具有比例关系的定位点，其主要作用在于为文字编排提供网格参考和依据。

3 网格系统

网格系统能够将原本复杂的版式编排变得简单易懂、有章可循，通过网格能看出版面的分割情况。在版面设计中，通常将网格系统分为对称式和非对称式两种类型。

（1）对称式网格

对称式网格主要应用于左右两个版面或一个对页中，左右两页的页面结构完全相同，互为镜像。它们有相同的页边距、网格数量、版面安排等。对称式网格能够有效地组织信息、平衡版面，整体效果稳定协调。但如果大量重复使用对称式网格，容易给人乏味呆板的印象，引起视觉疲劳，我们可以通过适当添加其他页面元素使版面显得更加灵活、有活力。对称式网格通常分为单栏对称式网格、双栏对称式网格、三栏对称式网格和多栏对称式网格。

← 单栏对称式网格是将文字进行通栏排列，除了换行和换段之外，不进行任何处理，版式简洁明了。但这种网格类型显得过于单调，容易造成视觉疲劳。因此只适用于小说等开本较小的出版物中，每行字数尽量控制在 40 个字以内。如果是杂志等大开本的出版物，则容易造成跳行的困扰，需要谨慎使用。

← 双栏对称式网格将文字从中间平均分割为两个部分，能够很好地平衡版面，缓解阅读大量文字时产生的枯燥感，使阅读更加流畅，这种形式在杂志的版面设计中较为常见。但这种网格类型的版面文字编排较为密集，整体给人比较呆板的感觉，使用时可以通过图片的穿插来增强版面的变化。

← 三栏对称式网格将版面分为三栏，适合文字量较大的版面，是使用率很高的版面类型，在杂志中十分常见。这种类型的版面可以有效避免每行字数过多而造成的视觉疲劳，使版面更加活跃，具有更丰富的变化。

← 多栏对称式网格是较为灵活的网格类型，可以根据文字的字号等因素自行安排栏数，但左右两页的栏数必须相同。这种类型的网格并不适用于正文的编排，常用于一些类似表格形式的文字，例如术语表、目录、联系方式、数据统筹等，可以根据实际内容增加或减少栏数。

（2）非对称式网格

非对称式网格的左右版面采用同一种编排方式，但栏与栏之间有宽窄的对比，不像对称式网格那样绝对对称，在页面的整体性方面会呈现出偏左或偏右的倾向，并且非对称式网格左右两页的页边距也有可能是不对称的。在版面编排的过程中，可以根据版式的具体需要，灵活调整每一栏的宽窄比例，使版面的整体效果更加生动、丰富。非对称式网格一般多用于散页的排版设计。

1. 非对称式网格一般适用于单页或非连续性版面的编排设计，因为其左页和右页采用了同一编排方式。

2. 散页中左手页通常有一个相对于其他栏宽度较窄的栏，以便在其中插入旁注、图标或编排一些设计要素。这为某些元素的创意编排提供了机会，同时还保持了设计的整体风格。

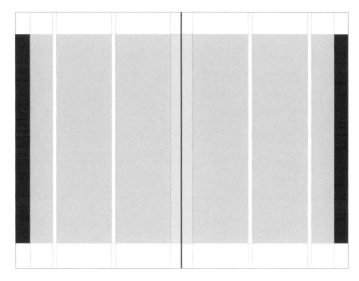

↑ 对称式网格左右两页的版面内容完全镜像对称，窄栏统一放置在订口处。左页的页边距使用红色表示，右页用绿色表示，可以看到左右页的内外边距完全对称。

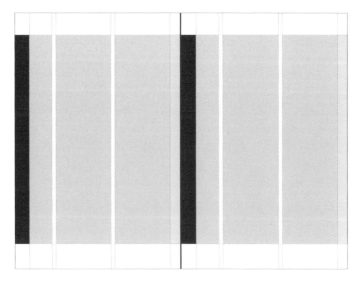

↑ 非对称式网格左右两页的版面内容安排一致，相当于将左页的内容直接复制到右页上。但左右两页的页边距已经不再对称，版心的内容也不对称。

↑ 双栏非对称式网格左右两页的版面内容安排一致，但左右两页的页边距已经不再对称。

非对称式网格是较为基础的版面结构。在单元格中，既可以根据版面的需要来调整文字以及图片的大小和位置，也可以将数个单元格合并使用，关键在于将文字或图片准确地放置在单元格所划定的范围之中，并严格按照单元格的大小进行排列。运用非对称式网格的版式层次清晰、错落有致、灵活多变却不容易产生混乱。

非对称式网格的左页外边距与右页内边距相同，而右页外边距与左页内边距是相同的。

■ 左页外边距=右页内边距　　■ 右页外边距=左页内边距

　　利用非对称式网格编辑大量的文字和图像时，通过各种组合方式，能够得到富于变化和活力的版面效果，在单元格中可以根据版面需要，灵活调整文字和图像的大小与位置，并可以通过合并单元格的方式，将元素放置在合并后的单元格中，最终呈现出变化丰富而又不会凌乱的版面效果。

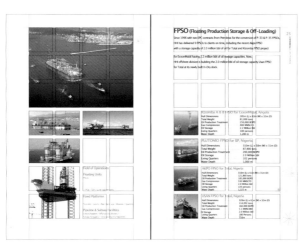

← 在单元格中进行编排时，图片及文字应严格控制在单元格的范围之内，通过合并单元格等方法形成变化和节奏感。

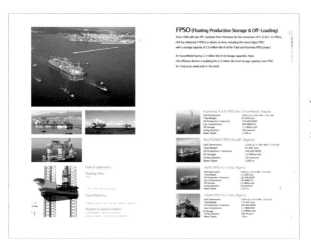

← 去除单元格后查看编排效果，虽然图片和文字段落的尺寸大小都不相同，但整体感较强，并具有一定韵律感。

↑ 此版面属于非对称式的网格结构，左页两栏，右页一栏，易于阅读，给人以轻松惬意的视觉意向。

↑ 此版面运用了非对称单元网格，将各种图片错落有致地安排在一起，既具有节奏韵律感，又体现出清晰的视觉意象。

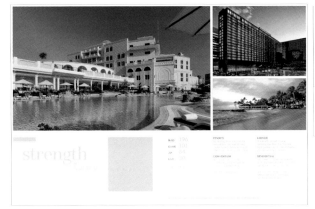

↑ 此版面左页两栏，右页三栏，且加大了图片面积与文本面积的对比，增加了版面的视觉趣味，避免了文本造成的枯燥单调之感。

思考与巩固

1. 观察身边的版面设计，尝试绘制出版面的网格。

2. 合理使用网格系统进行版面编排设计。

3. 思考网格在版面编排设计中的作用是什么？

五、图片

学习目标	版面中不同种类的图片特点。
学习重点	掌握不同种类图片的编排技巧。

图片是很重要的平面设计元素，它能赋予版面生命力。无论是作为整个页面的重点还是次要点，它在信息的传达和交流中都起着关键作用，同时也是建立作品视觉形象的重要因素。

在版面设计中，设计师可以灵活地使用多种方式编排图片，如"出血版""角版""挖版"等。结合一个变化的网格模式来编排图片，可以取得更加独特的视觉效果。此外，基础的版式设计准则可以帮助设计师在一个统一的风格下编排图片，进而与其他设计元素进行和谐的搭配。

（1）出血版

版面设计时，图片的一边或多边超出版心，经裁切后不留空白，称之为"出血版"。出血版的图片无边框的限制，有向外扩张和舒展之势。出血版由于图形的放大，局部图形的扩张性使人产生较好的空间感受，并有很高的图版率，一般用于传达抒情或者运动的版面。

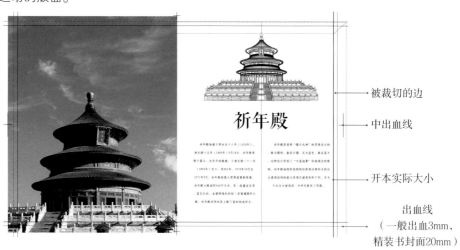

被裁切的边

中出血线

开本实际大小

出血线
（一般出血3mm，精装书封面20mm）

（2）角版和挖版

"角版"也称"方形图版"，即画面被方框切割，是最常见、简洁、大方的形态。角版图版面有庄重、沉静与良好的品质感，角版图在较正式的文版或宣传页设计中应用较多。角版是网格约束型，是图片编排中使用最多的样式。

"挖版"也称"退底"，即将图片中精彩的图像部分按需要剪裁下来。挖版图形自

由而生动、动态十足，令人印象深刻。挖版是自由型，角版与挖版组合运用能够产生丰富的对比效果。

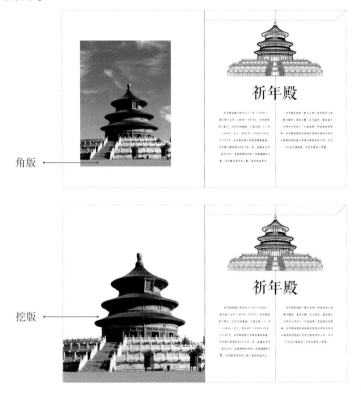

（3）羽化版

"羽化版"是指将图片内外衔接的部分虚化，通过渐变达到与版面背景自然衔接的效果。但是，由于羽化版图片边缘模糊不清，使用时要根据具体版面编排情况而定。

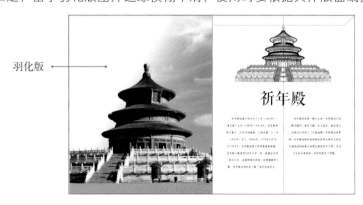

思考与巩固

熟练掌握版面中不同种类的图片及其特点。

六、开本与尺寸

学习目标	掌握开本与尺寸。
学习重点	不同开本尺寸及其特点。

（1）印刷切净尺寸

　　印刷切净尺寸是用纸张基本尺寸扣除印刷机咬口和折叠裁切尺寸后得到的纸张尺寸。国际标准化组织（ISO）制定的国际标准纸张尺寸是一个精密而系统的纸张尺寸制度，根据此标准可将纸张尺寸分为 A、B、C、D 四种纸度。A 度纸张常用于书刊、杂志、商务印刷品、型录（企业年鉴、产品样本）、直邮宣传品，以及一般性印刷品等；B 度纸张常用于印刷海报、复印品、地图、商业广告以及艺术复制品等；C 度纸张常用于制作信件封套及文件夹。

　　A 度纸张的长宽比为 $1:\sqrt{2}$，例如 A0 纸张尺寸为 841mm×1189mm，接下来的 A1、A2、A3 等纸张尺寸，都是将编号少一号的纸张沿长边对折，然后舍去小数点后的数字到最接近的毫米值。最常用到的纸张尺寸是 A4，它的大小是 210mm×297mm。

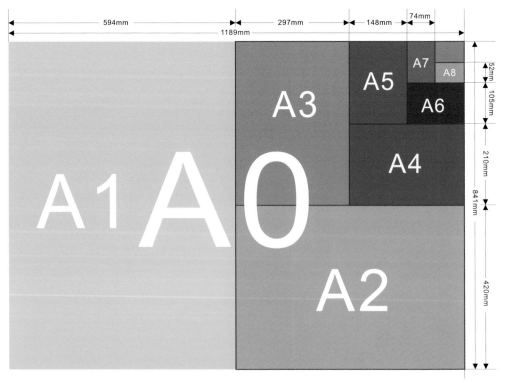

B 系列的制定基础首先是求取宽边的长度为 1m 且面积为 $\sqrt{2}$ m² 的纸张。因此这张纸的宽长分别为 1000mm 和 1414mm（宽长比为 1∶$\sqrt{2}$），并将其编号为 B0。若将 B0 纸张的长边对切为二，则得到两张 B1 的纸张，其宽长均为 707mm 和 1000mm。依此方式继续将 B1 纸张对切，则可以依序得到 B2、B3、B4 等纸张尺寸。和 A 系列相比，B 系列的纸张面积是同号 A 系列的 $\sqrt{2}$ 倍，例如 B4 纸张面积是 A4 的 $\sqrt{2}$ 倍。

标准纸张尺寸

规格	完成尺寸/mm		
	A	B	C
0	841×1189	1000×1414	917×1297
1	594×841	707×1000	648×917
2	420×594	500×707	458×648
3	297×420	353×500	324×458
4	210×297	250×353	227×024
5	148×210	176×250	162×229
6	105×148	125×176	114×162

（2）纸张常用的开本方法

通常用户在描述纸张尺寸时，顺序是先写纸张的短边，再写长边，纸张的纹路（即纸的纵向）用 M 表示，放置于尺寸之后。例如 787×1092M（mm）表示长纹，787M×1092（mm）表示短纹。在书写印刷品（特别是书刊）尺寸时，应先写水平方向再写垂直方向。为了印后装订时易于折叠成册，印刷用纸多数是按 2 的倍数来裁切，如 4 开、8 开、16 开等。印刷品用纸的大小不仅取决于设计要求，而且还取决于印刷机器，所以又有正度纸和大度纸之分。

常见开本尺寸

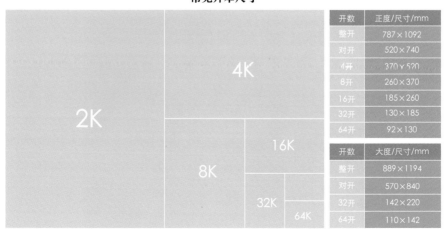

开数	正度/尺寸/mm
整开	787×1092
对开	520×740
4开	370×520
8开	260×370
16开	185×260
32开	130×185
64开	92×130

开数	大度/尺寸/mm
整开	889×1194
对开	570×840
32开	142×220
64开	110×142

← 未经裁切的纸称为"全张纸",将全张纸对折裁切后的幅面称为"对开"或"半开";把对开纸对折裁切后的幅面称为"4开";把4开纸再对折裁切后的幅面称为"8开",以此类推,通常纸张除了按2的倍数裁切外,还可按实际需要的尺寸裁切。当纸张不按2的倍数裁切时,其按小张横竖方向的开纸法又可分为正开法(正切法)和叉开法。正开法是指全张纸按单一方向的开法,即一律竖开或者一律横开的方法。

← 叉开法是指全张纸横竖搭配的开法,通常在正开法裁纸有困难的情况下使用。

← 除上述的两种开纸方法外,还有一种混合开法,又称套开法和不规则开法,即将全张纸裁切成两种以上幅面尺寸的小纸。其优点是能充分利用纸张的幅面,尽可能使用纸张。混合开法非常灵活,能根据用户的需要任意搭配,没有固定的格式。

（3）纸张特殊的开本方法

在纸品设计中，为了在设计上获得独特的视觉效果，通常采取特殊的开本方法与分割尺寸。而这种特殊分割尺寸必须符合基本开本规律，才能配合印刷设备的正常操作。

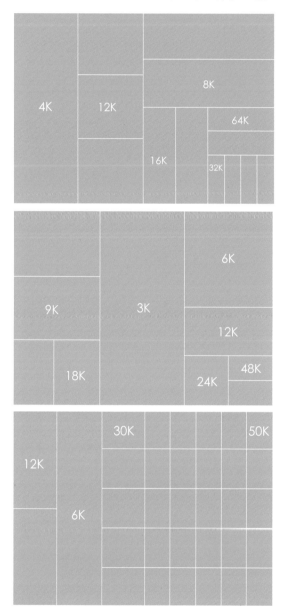

思考与巩固

观察身边的书籍和杂志，使用直尺测量其开本尺寸。

七、决定版面样式的八个要素

学习目标	版面样式的八个要素。
学习重点	灵活运用版面样式的八个要素。

(1) 视觉度

相对于版面中的文字要素，图像要素（照片、插图等）产生的视觉强度叫作"视觉度"。图像外观和影响力越强烈，视觉度就越高。

 问题：快速浏览下面的图片，哪张更具有吸引力？

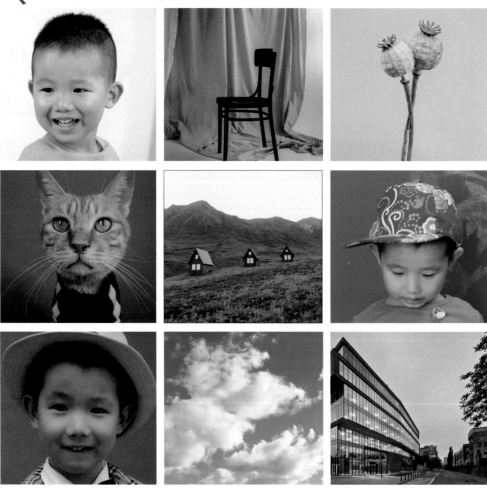

 回答：有人类脸部的图片比较具有吸引力。

① 表现力的强弱——注意人和脸

一般来说，人类具有最强的表现力，尤其是脸部；最弱的是云、海等风景，它们能够让人们的心绪平静。如果想表现很有趣的对象，就要选择视觉度较高的视觉形象。

② 反映设计者的兴趣

同样大小的照片，根据所照的内容给人留下不同的印象。照片内容反映了设计者的兴趣和志向，形成了一种交流。这就是版面设计时需要用心选择视觉度的原因。

思考与巩固

比较版面 A 和版面 B，分析画面视觉度强弱。

A

B

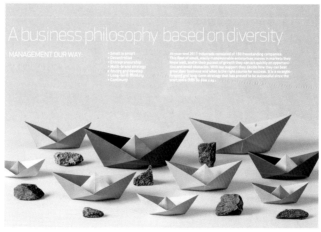

（2）图版率

"图版率"亦称"版面率"，是指在特定版面空间中，文字和图片等视觉要素与空白部分所形成的比例关系，"图版率"用百分号（%）表示。

当版面中全是文字时，图版率接近 100%；相反，当版面中全是空白、没有视觉要素时，图版率接近 0%。像小说、诗集等以文字为主体的版面，图版率在 70% 左右比较合适；海报、宣传册的图版率在 60% 左右比较合适；全是文字的版面让人窒息，这种样式只适用于词典、法令等特殊用途。

图版率为 0 的版面设计

图版率中还需要注意图片与文字的比例关系。研究表明，图片在版面中占比 20% 左右时，好感度会上升；一旦超过 90%，好感度就会降低；没有文字的话，就会给人空洞、单调的感觉，适当加入文字的话，反而会变得有生气。

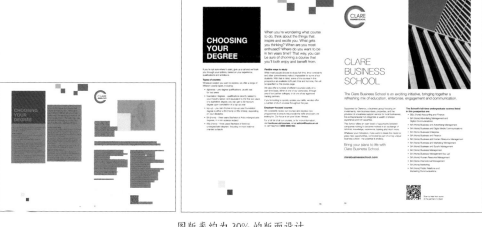

图版率约为 30% 的版面设计

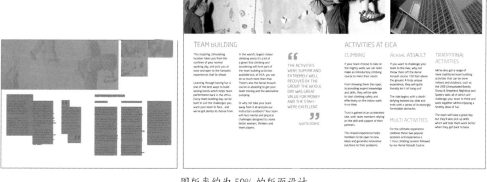

图版率约为 50% 的版面设计

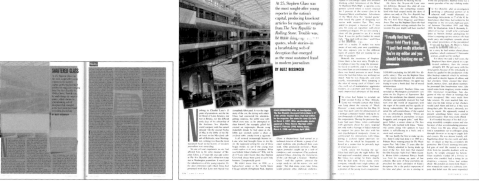

图版率约为 70% 的版面设计

（3）文字跳跃率

版面文本中以正文字号大小为基准，与最大标题、字高的大小比率叫作"文字跳跃率"。

降低文字跳跃率会得到严肃、权威的版面，但也会使版面显得麻木而毫无生趣。加大文字跳跃率可以使版面充满生机与活力。文字跳跃率是调节版面氛围的重要设计手段。

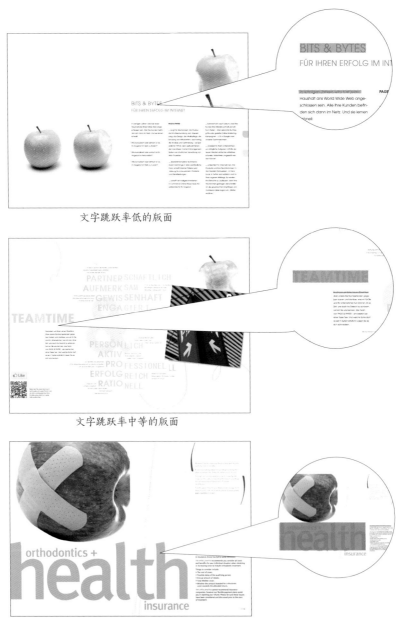

文字跳跃率低的版面

文字跳跃率中等的版面

文字跳跃率高的版面

（4）图片跳跃率

图片跳跃率不像文字一样有明确的标准，通常以版面中相对最小的图片为参照标准。也就是说，图片跳跃率就是版面中各个图片之间的比率。图片跳跃率高的版面能体现出活泼的效果，比率低能体现稳定的效果。

图片跳跃率低的版面

图片跳跃率中等的版面

图片跳跃率高的版面

（5）自由度

原则上，在版面设计中，图片和标题的位置由网格线决定。但这样设计出的版面，是被网格约束住的版面。其实也可以无视网格的线条行进自由配置，形成脱离网格约束的自由版面。

 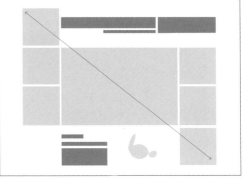

受网格约束的版面

Q
问题：版面A与版面B哪个自由度高？

A

B

回答：版面A是运用网格的典型设计，是稳重的版面设计。版面B中图片的位置、大小，以及文字与图片的排列关系都很随意，几乎没有遵循版面网格的约束，虽然很难保持平衡，但是能体现自由、愉快的感觉。版面B是自由度高的样式。

思考与巩固

分析下图中的版面设计，试着在草纸上画出这两个版面的网格。

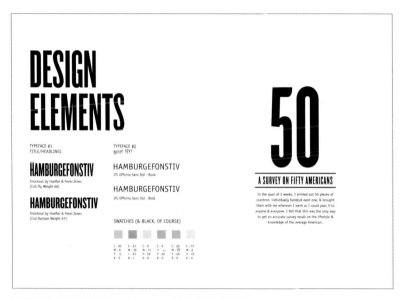

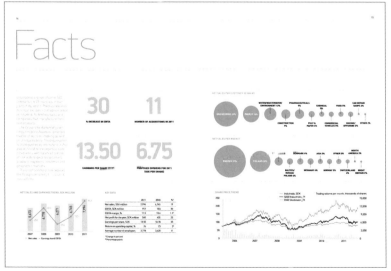

（6）版面率——空白量

版面设计中，在页面的上下左右都会留有一定幅度的空白，也叫作"留白"。留白内侧是文字配置的空间，叫作"版心"。相对于版面整体，版心所占的面积比叫作"版面率"。版面率越高，空白量就越少。

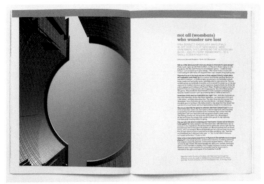

版面率低的版面

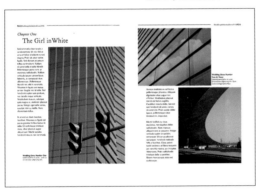

版面率中等的版面

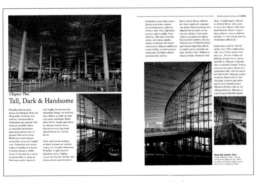

版面率高的版面

小贴士

书籍装订时，胶装考虑到订口会被压到，一般订口留白为 1.5~2cm，裸脊装则没有这个问题。

（7）图文组合类型

在版面文本编排设计中，一段文字有三种基本编排类型，每种类型都有各自的视觉样式，表现不同效果。版面设计时应选择合适的组合类型。

构成类型	性格
齐行型	合理的、标准的、面向商业的
居中型	优雅的、高品质的、高格调的
自由型	自由的、随意的、有活力的

思考与巩固

比较版面A和版面B，哪个版面的商品看起来更廉价？

A

B

① 类型一：齐行型组合

齐行型组合在纵向变化上给人理性、舒畅的印象，空白创造出了想象余地。标题下面的引文（前言、导入文等）采用齐左型的类型，可以协调版面整体的布局。

② 类型二：居中型组合

居中型组合适合高档、稳重类型的商品。如果配合扩大空白量、降低版面率，则更能突出地表现出商品的高级属性。

③ 类型三：自由型组合

文章的开始和结束，上下左右都不聚拢，而是自由组合。从整体看，显现出自由、活泼、经济和亲近人的构图样式。

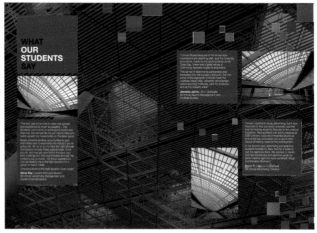

（8）字体产生的印象

① 宋体字：稳定、中庸

宋体字由书法体发展而来。其点的形状、停顿、跳跃等部分，仍保留着书法体的痕迹。既不创新也不守旧，是中庸的字体。宋体字具有纤细、唯美的女性向视觉特征。

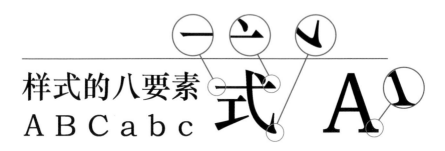

宋体字字形展示

邂逅苏轼、白居易，见钟情的西湖，感受自然界中的超然之美；走进1845年梭罗的瓦尔登湖，用心灵去体悟耕耘、沉思、回归自然的澄明之地；沿着卢梭、伏尔泰、雪莱的足迹，在百伦《致莱芒湖》的指引下，于瑞士卢迪大师无数灵感的日内瓦湖，与比尔盖茨一同，感受Lake Washington的繁华与圆静；发现青山湖的诗意栖居，让心灵在柔软的碧波中归隐家相……

临湖面居，一种含而不露的居住哲学，一种天人合一的生活美学，无关地位高低，名利得失，在乎的是心境的修炼。

品湖，品心

② 黑体字：新鲜、理性

版面字体中，最容易识别的是不加修饰的黑体字。与宋体字相比，黑体字带来的是现代、标准、严肃、舒畅、理性，以及男性化的视觉感受。

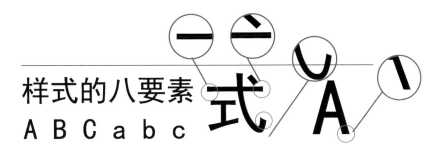

黑体字字形展示

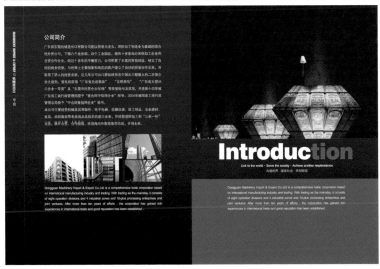

③ 书法体：传统、保守

在众多字体中，最具有中华民族传统文化意味、历史积淀最悠久的是书法体。中国传统书法以其优美的线条、博大的文化底蕴、丰富的笔锋变换以及优美的构图方式成为世界文化瑰宝。使用书法体可以在赋予版面美感和中华文化内涵的同时提高版面自身的装饰韵味。

④ 新书体：新潮、轻松

新书体是伴随现代电脑科技发展而开发出来的，其字体种类非常多，并且不断推陈出新。新书体是强调轻快感的字体。

⑤ 字体创意

版面中的字体创意是在基本字体的基础上进行装饰、变化、设计而成的。其特征是在一定程度上摆脱了基本字体的字形和笔画约束，根据文字的内容，运用丰富的想象力，灵活地重新组织字形，做较大的自由变化，达到加强文字的精神含义和赋予其感染力的目的。

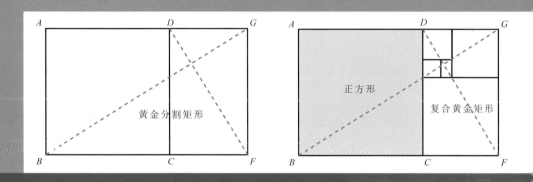

正方形

黄金分割矩形

复合黄金矩形

版面编排中的形式美法则 第二章

　　任何一个版面编排设计都是一个二维的平面，平面上有空白、有版心，版心中又有文字、图形、色块、线条，它们彼此所占的位置与空间都有各自的意义，所以版面编排设计中各视觉要素的合理安排与选择，首先取决于构成版面视觉要素的组合关系。良好的组合规律构成了版面编排中的形式美法则。

一、版面编排中的比例与分割

学习目标	了解版面编排中的比例与分割。
学习重点	掌握比例与分割的基本规律。

1 认识比例与分割

　　在有记载的人类历史中，存在很多关于人类对各种分割与比例认知偏好的描述。公元前 20 世纪到公元前 16 世纪的史前巨石柱中就记载了对黄金矩形（1：0.618）的运用，这是最早的关于人类将一件事物进行分割并与美相结合的证据之一。此后，有文字记载的证据还有公元前 5 世纪古希腊的文献、艺术品和建筑。文艺复兴时期的艺术家和建筑家们也对其进行了研究和记录，并把黄金分割用于雕刻、绘画和建筑这些非凡的作品中。除了人造物品，黄金分割还存在于自然界，例如人体的各种比例以及动植物的各种成长方式。

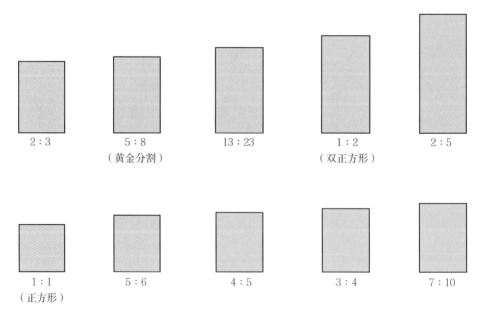

不同长宽比的矩形

19 世纪后期，德国的一位心理学家古斯塔夫·西奥多·费希纳研究了人对于黄金矩形具有的特殊美学属性产生的心理反应。费希纳将他的实验限定于人造物中，并从数以千计的各种矩形物体（如书、盒子、建筑物、报纸等）入手。他发现普通矩形的边长比例近似于黄金分割率，且大部分人更喜爱这种矩形。随后，在 1908 年，拉罗使用了一种更科学的方法重复了费希纳做过的详尽但并不系统的实验，其后又有其他人重复了这个实验，这些实验的结果是非常相似的。

矩形比例偏好表

比例 （宽度：长度）	偏好度最高的矩形		偏好度最高的矩形		
	费希纳/%	拉罗/%	费希纳/%	拉罗/%	
1：1	3.0	11.7	27.8	22.5	（正方形）
5：6	0.2	1.0	19.7	16.6	
4：5	2.0	1.3	9.4	9.1	
3：4	2.5	9.5	2.5	9.1	
7：10	7.7	5.6	1.2	2.5	
2：3	20.6	11.0	0.4	0.6	
5：8	35.0	30.3	0.0	0.0	（黄金分割）
13：23	20.0	6.3	0.8	0.6	
1：2	7.5	8.0	2.5	12.5	（双正方形）
2：5	1.5	15.3	35.7	26.6	
总计	100.0	100.0	100.0	100.0	

费希纳的最佳矩形偏好（1876年）●

拉罗的最佳矩形偏好（1908年）■

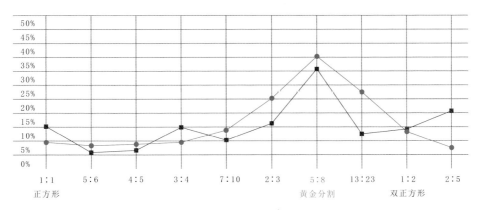

矩形偏好对比曲线图

2 自然界中的比例

对黄金分割的各种偏好并不仅限于人类的审美，它也是生命成长方式中的一部分。

贝类的螺旋轮廓线显示了其成长过程中的积淀方式，它已经成为许多科学研究与艺术研究的课题。这种以各种黄金分割比例形成的对数螺旋线被认为是完美的成长方式。特奥多·安德烈·库克在《生命的曲线》一书中把这些生长方式描述为"生命的基本过程"。

捷尔吉·多齐在其著作《极限的力量》中指出，"黄金分割创造和谐的力量来自于它独特的能力，就是将各个不同部分结合成为一个整体，使每一部分既保持它原有的特性，还能融合到更大的一个整体图案中"。

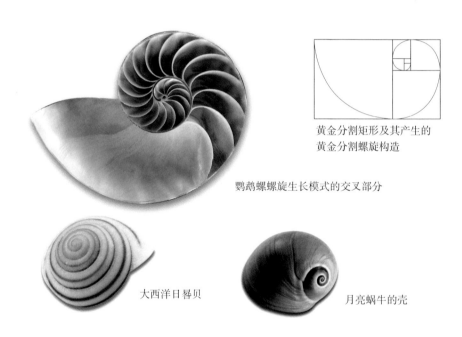

黄金分割矩形及其产生的
黄金分割螺旋构造

鹦鹉螺螺旋生长模式的交叉部分

大西洋日晷贝

月亮蜗牛的壳

↑ 自然界中有比例的贝类

胫节贝的每一段螺旋线都体现了其不同生长阶段，新生长的螺旋线非常逼近于黄金分割正方形的比例，而且比原来的大。鹦鹉螺和其他贝类的成长方式，从来都不是精确的黄金分割比例。更确切地说，在生物成长方式的比例中存在一种趋势，即努力接近黄金螺旋线的比例。

　　五边形和五角星形也具有黄金分割比例——这可以在许多生物中发现，例如海胆等。将五边形的内部进行细分得到五角星形，其任意两线的比例都符合黄金分割比例。

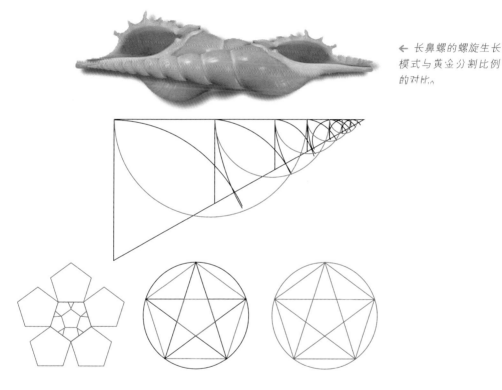

← 长鼻螺的螺旋生长
模式与黄金分割比例
的对比。

↑ 正五边形模式。正五边形和五角星形都符合黄金分割比例，五角星形内部三角形的长短边之比为 1∶1.618。我们同样能在海胆和雪花上找到类似正五边形（或五角星形）的比例关系。

松果和向日葵的螺旋成长方式是相似的，两者都是沿着两条互为反向旋转的交叉螺旋线生长，而且每颗种子都同时属于这两种交叉的螺旋线。通过对松果螺旋线的研究，发现有 8 条顺时针方向的螺旋线和 13 条逆时针方向的螺旋线，这个比例非常接近黄金分割比例。

在向日葵的螺旋线中，有 55 条顺时针方向的螺旋线和 34 条逆时针方向的螺旋线，这个比例也接近于黄金分割比例。在松果中发现的数字 8 和 13 以及在向日葵中发现的数字 55 和 34 是斐波纳契数列的相邻数。在这个数列中的每个数字都是前两个数字的和：1、1、2、3、5、8、13、21、34、55……这些相邻数字的比例逐步逼近黄金分割率。

↑ 松果的螺旋生长模式。松果的每颗种子都同时属于两条螺旋线，这些螺旋线中有 8 条是顺时针旋转的，有 13 条是逆时针旋转的。其 8：13 的比例相当于 1：1.625，非常接近 1：1.618 的黄金分割比例。

← 向日葵的螺旋生长模式。与松果一样，向日葵的每颗种子也同时属于两条螺旋线，这些螺旋线中有 55 条是顺时针旋转的，有 34 条是逆时针旋转的。其 55：34 的比例非常接近于 1：1.618 的黄金分割比例。

许多鱼类的形体都具有黄金分割关系。例如下图中三个黄金分割结构示意图放在这条色彩斑斓的鲑鱼上，显示出鲑鱼眼睛和尾鳍在内含的二次黄金分割矩形和正方形中的相互关系。此外，这些单独的鳍部也具有黄金分割比例。蓝天使鱼完全符合一个黄金分割矩形，并且它的嘴部和鳃部位于身体高度的黄金分割线上。也许人类对自然运动以及贝类、花卉、鱼类等生物的一部分迷恋是出于对黄金分割的比例、形状、式样的潜意识偏好。

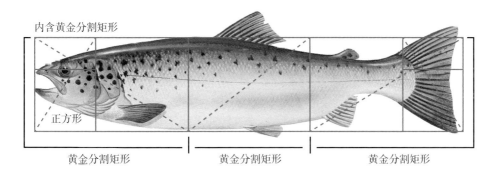

内含黄金分割矩形

正方形

黄金分割矩形　　　　黄金分割矩形　　　　黄金分割矩形

↑ 鲑鱼黄金分割分析。用三个黄金分割矩形将鲑鱼的身体围住。它的眼睛位于二次黄金分割矩形的水平边上，它的尾鳍位于黄金分割矩形中。

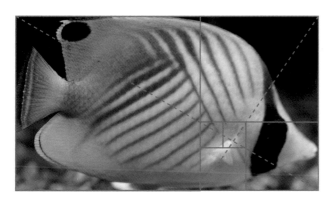

← 蓝天使鱼的黄金分割分析。这种鱼的整个身体负荷黄金分割矩形。其嘴部和鳃部的位置于二次黄金分割矩形上。

3　斐波纳契数列

　　斐波纳契数列与黄金分割的特殊比例特性有密切关系，其比例形式非常接近黄金分割的比例体系，这组数列的数字为 1、1、2、3、5、8、13、21、34……前面两个数字相加得到第三个数。在这组数列中，前面的那些数字开始接近黄金分割，从第 15 个数字后的任一数字除以它后面的那个数字近似于 0.618，而这些数字除以它前面的那个数字则近似于 1.618。

斐波纳契数列

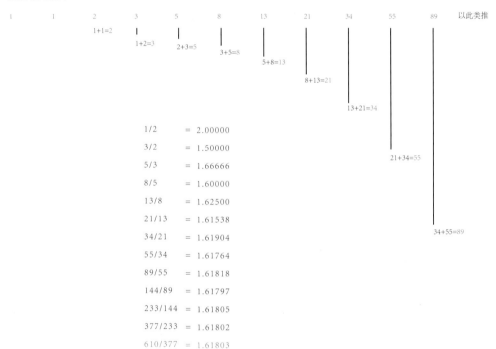

1	1	2	3	5	8	13	21	34	55	89	以此类推

1+1=2

1+2=3

2+3=5

3+5=8

5+8=13

8+13=21

13+21=34

21+34=55

34+55=89

$$1/2 = 2.00000$$
$$3/2 = 1.50000$$
$$5/3 = 1.66666$$
$$8/5 = 1.60000$$
$$13/8 = 1.62500$$
$$21/13 = 1.61538$$
$$34/21 = 1.61904$$
$$55/34 = 1.61764$$
$$89/55 = 1.61818$$
$$144/89 = 1.61797$$
$$233/144 = 1.61805$$
$$377/233 = 1.61802$$
$$610/377 = 1.61803$$

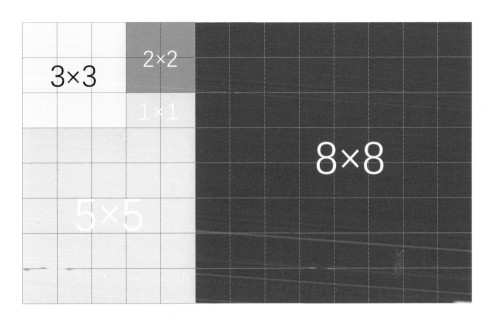

运用斐波纳契数列的版面设计

思考与巩固

　　观察自然界中还有哪些符合比例与分割的物体？尝试亲自测量一下身边版面设计中的比例数值。

二、黄金比例

1 黄金分割比例构形法

黄金分割矩形具有一个神奇的比例。将一条线段分成两段，使整条线段 *AB* 与长线段 *AC* 的比值与长线段 *AC* 和短线段 *CB* 的比值相等，即可得出黄金比例。得出的比值近似于 1.61803∶1。

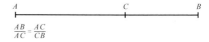

$$\frac{AB}{AC} = \frac{AC}{CB}$$

（1）正方形构建法

步骤一： 先绘制一个正方形。

步骤二： 从正方形 *BC* 边的中点 *E* 向对角 *D* 绘制一条斜线 *ED*。以 *ED* 作为半径画圆，相交于 *BC* 延长线上的 *F* 点。此时形成的较小矩形与正方形一起构成一个黄金分割矩形。

步骤三： 黄金分割矩形可被继续分割。继续分割黄金分割矩形时，会形成一个更小的复合黄金矩形和一个正方形，这个正方形区域也可称为磬折形。

步骤四： 分割矩形的过程可以不断地重复下去，按同一比例形成更小的矩形和正方形。

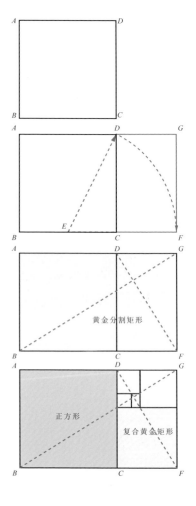

1. 黄金螺旋线的构建

以黄金分割矩形中连续分割出的正方形的边长为半径画弧。然后将图中每个正方形内的弧线连接起来，就能构建出黄金螺旋线。

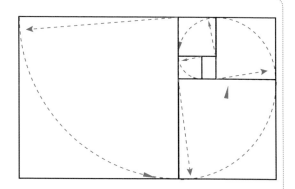

2. 黄金比例的正方形

连续分割黄金矩形所形成的正方形之间也是符合黄金比例的。

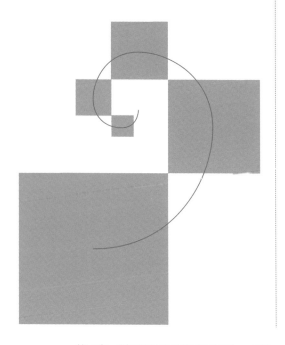

（2）三角形构建法

步骤一：做一个直角三角形，两直角边的比例为
1：2。以*DA*为半径，以*D*为圆心，做一
条弧线与三角形的斜边相交于点*E*。

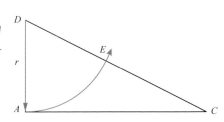

步骤二：以*C*点为圆心。以*CE*为半径。沿斜边做
另一条弧线与底线相交于点*B*。

步骤三：穿过*B*点做一条*AC*的垂线。

步骤四：这种方法用确定矩形边长（*AB*和*BC*）
构成黄金矩形。对该三角形的分割产生
了成矩形边长*AB*和*BC*。它们的比例是
1：1.618。

黄金分割的各种比例

三角形黄金分割方法产生了黄金分割矩形的各个边。另外，这种构成方法能产生一系列圆形或正方形，它们彼此符合黄金分割比例。如下图所示。

直径 *AB = BC + CD*

直径 *BC = CD + DE*

直径 *CD = DE + EF*

......

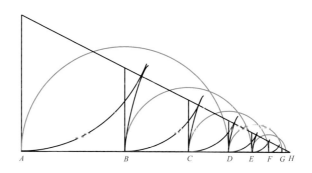

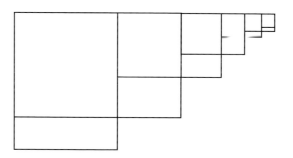

黄金分割矩形+正方形=
黄金分割矩形

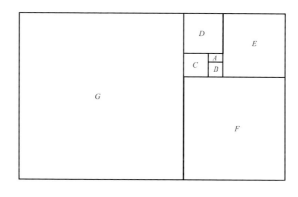

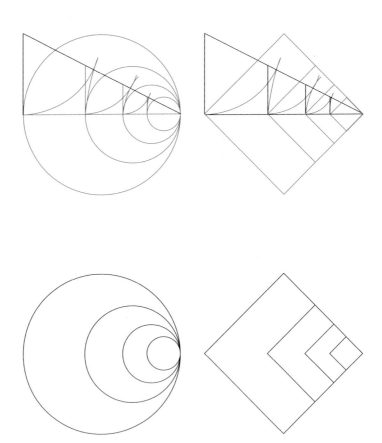

圆形和正方形的各种黄金分割比例

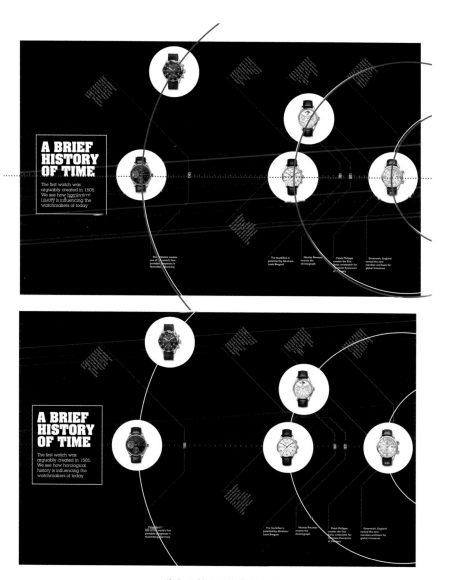

黄金分割比例的实际应用

2 黄金三角形和黄金椭圆形

黄金三角形是等腰三角形，其以"卓越"三角形而闻名，因为它的特性类似于黄金矩形，同时它也是大多数人所喜欢的那种三角形。黄金椭圆形也显示出与黄金矩形和黄金三角形相似的美学性质。就像矩形一样，它的短轴与长轴的比例为1∶1.618。

（1）正五边形构建黄金三角形

首先，做一个正五边形，然后把五边形的两个相邻顶点与对面顶点相连，得到一个底角为72°，顶角为36°的黄金三角形。

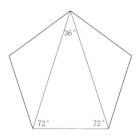

（2）正五边形构建二级黄金三角形

将正五边形的五个顶点均连接成黄金三角形，将会得到五个二级黄金三角形。

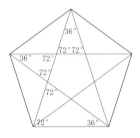

（3）正十边形构建黄金三角形

首先，做一个正十边形，然后将任意两个相邻的顶点与中点相连，产生一个黄金三角形。

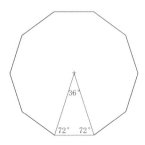

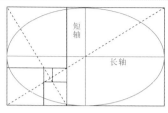

↑ 内切于黄金矩形的黄金椭圆形。

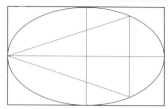

↑ 黄金椭圆形内切于黄金分割矩形
中，黄金三角形内切于这个椭圆
形中。

（4）五角星形的各种黄金比例

由正五边形的对角线构成的五角星形，它的中间部分是另一个正五边形，如此继续下去。较小的五角星形和正五边形的产生过程被称为毕达哥拉斯的鲁特琴，这是因为它与黄金分割有关。

（5）用黄金三角形构建黄金螺旋线

从黄金三角形的一个底角做一个 36° 的角，该黄金三角形能被分割为一系列较小的黄金三角形。这条螺旋线是通过分割产生的那些三角形的边长作为圆形的半径构成的。

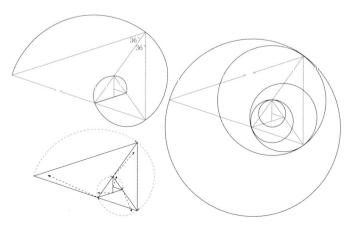

3 黄金分割的各种动态矩形

所有矩形可分为两类——含有如 1/2、2/3、3/3、3/4 等有理分数比率的固定矩形和含有如 $\sqrt{2}$、$\sqrt{3}$、$\sqrt{5}$、ϕ（黄金分割率）等无理分数比率的动态矩形。将一个动态矩形分割成一系列和谐的部分非常简单。只要从相对的顶点做对角线，就能构建一些与对角线或矩形的边相交的平行线或垂直线。

下面这些示意图取自《艺术与生活中的几何学》，描述了对黄金分割矩形进行和谐分开的一组实例。这些红线画出的小矩形（左图）显示黄金分割矩形的构成。这些灰色和红色矩形（中图）显示了黄金分割矩形（红色）是被灰线进行和谐分割而构成的。黑线矩形（右图）只显示出那些和谐分割部分。

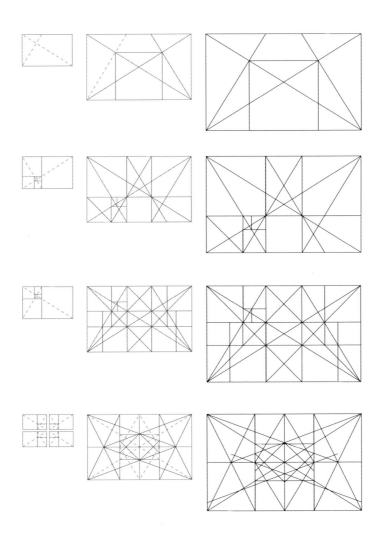

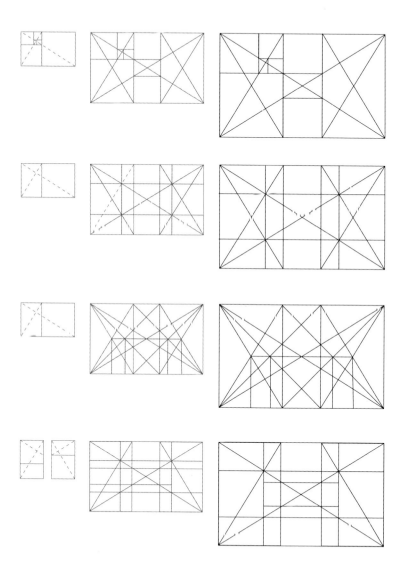

4 √2 矩形的构成

√2 矩形具有特殊的性质，其能被无限分割为更小的等比矩形。这意味着当一个 √2 矩形被二等分时，将得到两个较小的 √2 矩形；当其被四等分时，将得到四个较小的 √2 矩形。

需要注意的是，√2 的比例是 1：1.414，黄金分割的比例是 1：1.618。

（1）由正方形构成 √2 矩形的方法

步骤一：做一个正方形。

步骤二：在这个正方形内画一条对角线 AB，以这条对角线为半径做一条弧线，与正方形的底边延长线相交于点 E，做一条垂直于点 E 的线，与 DB 的延长线相交于 F，形成一个 √2 矩形。

（2）√2 分割

步骤一：√2 矩形可以被分割为两个较小的 √2 矩形，通过一条对角线将这个矩形等分就可以得到两个较小的矩形，将这两部分再细分又得到两个更小的 √2 矩形。

步骤二：这个过程可以被无限重复，产生无限多的 √2 矩形。

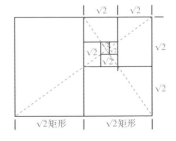

（3）由圆构成√2矩形的方法

步骤一：先做一个圆，然后插入内接正方形。

步骤二：将正方形的两条对边向外延伸，与圆相切，最终得到一个√2矩形。

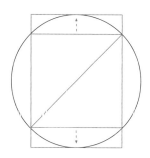

（4）√2递减螺旋线

步骤：连接那些√2矩形的对角线可以得到√2递减螺旋线。

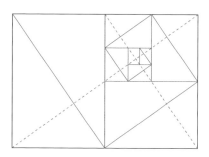

（5）√2矩形的比例关系

步骤：不断分割√2矩形，以产生等比√2矩形。

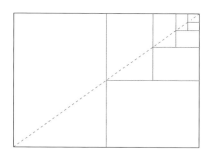

$\sqrt{2}$矩形具有特殊的性质，其能被无限分割为等比的更小的矩形。正是因为这个原因，$\sqrt{2}$矩形是欧洲 DIN（德国工业标准）纸张尺寸体系的基础。许多欧洲国家的海报也采用了这个比例，将一张纸对折后就得到原来纸张尺寸的一半。一张纸被折叠 4 次就得到 16 个印张或者是 32 个印刷面……这个标准体系不仅很简捷，而且能够最大限度地利用纸张，没有任何浪费。

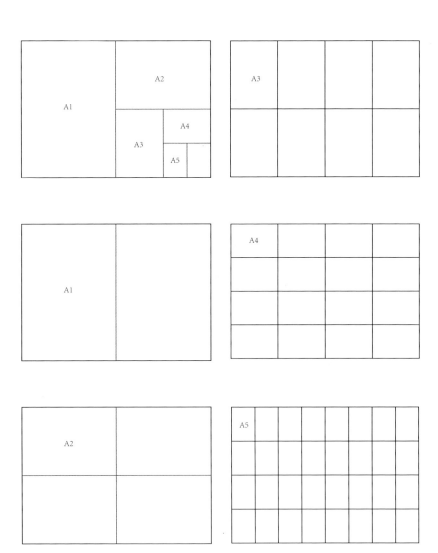

√2 矩形也被称为动态矩形，因为其像黄金分割矩形一样能产生大量分割与组合，这些图形总是符合原始矩形的比例。

和谐分割过程包括画对角线，然后画水平线和垂直线网格以分割 4 条边及对角线。√2 矩形通常被分割为同样大量的内含小矩形。

（6）√2 矩形的和谐分割方式

→（左图）1 个 √2 矩形被分割为 16 个较小的 √2 矩形。
（右图）1 个 √2 矩形被分割为 4 个长条状和邻近的拐角。

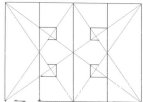

→（左图）1 个 √2 矩形被分割为 9 个较小的 √2 矩形。
（右图）1 个 √2 矩形被分割为 3 个较小的 √2 矩形和 3 个正方形。

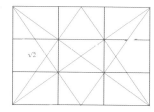

→（左图）1 个 √2 矩形被分割为 5 个较小的 √2 矩形和 2 个正方形。
（右图）2 个 √2 矩形的分割。

5 √3 矩形的构成

正如√2矩形能被分割成相似的矩形，√3、√4和√5矩形也可以被这样分割。这些矩形既能被横向分割也能被纵向分割。例如√3矩形能被分割为三个垂直的矩形，同时这三个垂直的矩形又能被分割为三个水平的矩形等。

√2矩形具有构成正六边形结构的特性。这个正六边形能在雪花晶体、蜂巢等自然界物质中找到。

（1）构成√3矩形的方法

步骤一：首先，做一个√2矩形。

步骤二：在这个√2矩形内画一条对角线，并以这条对角线为半径，画一条弧线与这个正方形底边的延长线相交，将这个新的形状封闭成一个矩形，这个矩形就是一个√3矩形。

（2）√3矩形的分割

将√3矩形三等分产生3个较小的矩形，再将这三部分分割产生更小的矩形。这个过程能被无限重复，以产生一组无穷多的√3矩形。

（3）正六边形的构成

以√3矩形的中心为轴旋转，使其顶角重合，就可以构成正六边形。

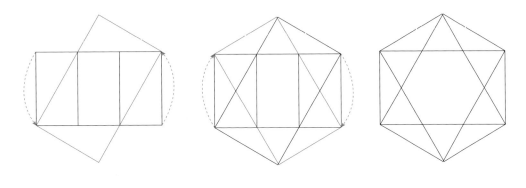

各种根号矩形的比较。

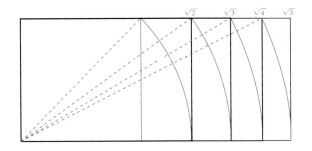

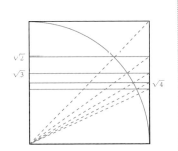

思考与巩固

熟练掌握黄金比例应用的方法与技巧，尝试在草纸上绘制出各类矩形黄金比例分割图。

三、编排中的形式要素

学习目标	了解版面编排中的形式要素有哪些。
学习重点	熟练掌握版面编排设计的形式美法则。

1 对比与和谐

　　对比与和谐是最基本的形式美要素。和谐是主导，对比是从属。通常，我们会把对比与和谐看作是一对相近的概念，对比是和谐的一种特殊表现形式，对比并不是毫无节制的变化，而是一种为达到和谐目的的特殊手段。和谐之美是画面中某种视觉元素占绝对优势的比重；对比之美是画面中某种视觉元素占较小比重的一种形态，多样的变化与对比可使画面生动活泼、丰富而有层次感。和谐强化了画面的整体感，多样的对比突破了画面的单调和死板。

　　对比与和谐是编排形式美法则中最为重要也是最为基础的法则，其他法则都可以被运用于变化与统一之中。对比通常采用变化的手段。对比要素的两极之间形成不同的等级，其中隐含了丰富的对比之美与视觉的生命力。

（1）版面对比关系的构成

　　对比关系是通过视觉形象中色调的明暗、冷暖，色彩饱和度，色相；形状的大小、粗细、长短、曲直、高低、凹凸、宽窄、厚薄；方向的垂直、水平；数量的多少，排列的疏密；位置的上下、左右、高低、远近；形态的虚实、轻重、动静、隐现、软硬、干湿、深浅、锐钝、方圆、冷暖、强弱、光滑与粗糙等多方面的对立因素来达到的，给人以强烈、鲜明的感觉。对比法则被广泛应用在编排设计当中，具有很好的实用效果。

主体形象与版面面积对比关系较弱，无法
达到突出主题的目的

修改后

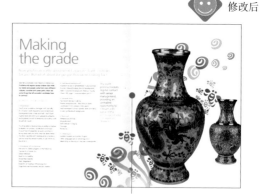

修改前

突出主体形象与版面的面积对
比，以达到突出主题的目的

（2）对比的目的是强调个性

　　通过对比可以强调个性，对比被认为是最为普遍应用的基本形式，其体现了关系的基本概念：要素自身不可能形成对比，必须有与之参照的元素才能够形成对比，关系在对比形式中被明显地体现出来，并且形态与环境的关系也成为有机对比的一个要素。

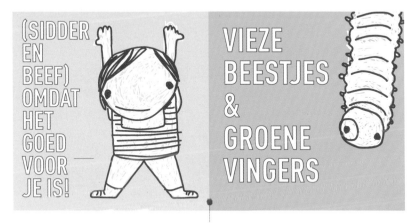

加强形式、色彩等对比，目的在于强调版面的个性风格

 修改后

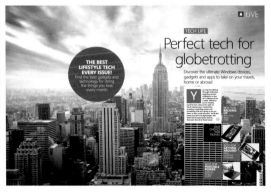

修改前

（3）对比与和谐的对立统一关系

　　通过对比可以产生趣味性和生动性，和谐则可以构成完整的效果，这是设计中需要遵循的最重要的法则，而这也是基于人类视觉特点所形成的基本法则。支离破碎的排版无法实现连续阅读。

　　在编排设计中，所有设计元素应根据总体的一致性原则加以处理，使元素能够形成一体。所有的要素，如线条、形状、明暗、质感和色彩是版面形式的基础，因此必须考虑各种元素之间相互联系的方式，强调元素之间的共性因素。当各元素之间的联系都超过差异，就可以形成统一性。

2 局部与整体

强调整体是通过统一的手法，使画面形成一个鲜明的有机整体，而局部则需要变化，且从属于整体。在格式塔心理学的研究中发现，形态的整体大于它的局部之和。反过来也就是说，各个局部的相加并不等于整体。而只有保持局部某种程度的独立，才会形成局部的特征。阿恩海姆在《艺术与视知觉》一书中指出，"一个部分越是自我完善，它的某些特征就越易于参与到整体之中。当然，各个部分能够与整体结合为一体的程度是各不相同的，没有这样一种多样性，任何有机体的整体，尤其是艺术品，都会成为令人乏味的东西。"从视知觉角度而言，人们习惯于把放在一起的物体自动组织成更大的单位，并且负形总是容易被看作一个整体。人们也习惯性地把相似的形状联系起来，总是会忽略细节来记忆一个事物。这种忽略细节的整体观察是人类的基本视觉特性。

(1) 主从关系

人们经常讨论的主从关系是指整体与局部的关系，常以形、色、质的对比与衬托，用富有动感的视觉诱导和将重点设置在视觉中心位置等手法，达到主次分明又相互协调的目的。

版面元素过多，信息量过大，通过调整后，突出了主体，给人以清晰的视觉意象

修改后

修改前

（2）统一性

　　局部与整体的关系涉及到统一性问题，整体关系的重要性远远大于局部关系。着眼于整体设计时，要善于宏观把握，例如内容主次的把握，黑白灰的安排，点、线、面的处理，画面布局分寸的控制等，都应做统筹规划，以使局部服从于整体。

版面中的圆形既是局部的点缀元素，又与画面整体呼应，达到使画面和谐的目的

（3）整体感

　　整体感是使画面的视觉各要素之间形成恰当、优美的联系。各要素不是孤立存在的，而是互为依存、互为条件的存在关系。局部在画面中的形式不但是美的，同时还应与整体形成有机的联系——整体统辖局部，局部服从整体，这也是形式的重要法则。统一不仅意味着每一个组成部分恰到好处，而且意味着它们对整体效果具有贡献，即有机的统一。

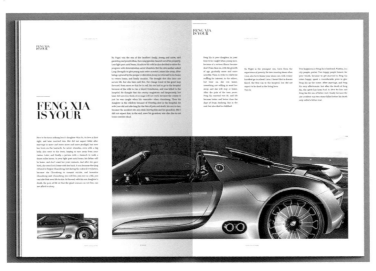

3 重点与焦点

重心与重点不同，重心是视觉的平衡中心，而重点是由诉求的目标所决定的。重心的概念来自物理学上的一个名词，指物体内部各部分所受重力合力的作用点。在版面编排中，任何形体的重心位置都与视觉的安定有紧密关系。画面中图像轮廓的变化、图形的聚散、色彩或明暗的分布都会对视觉中心产生影响。因此，画面重心的处理是版面编排的一个重要方面。

突出重点的方法有很多，并且方法可以延伸。总体的设计原则是通过各种成分的尺寸、特征和多种物质属性的对比来突出重点。设计师经常运用对比来突出画面中最有意义的部分，使这个部分成为画面的支配性因素，或将主要的对象与其他对象形成对比来突出其存在。但是重点与次要部分一定要有量上的区别，主体的形态往往在数量上处在较少或者单个的状态，因此，重点一般处在少数的位置，而次要部分总是处在多数相似或相同的状态，通过相似产生统一，通过对比产生变化。

人的视觉安定与形式美的关系比较复杂，当人的视线接触画面时，视线常常迅速地由左上角移到右下角，再通过中心部分移至右上角，经左下角然后回到画面最吸引视线的中心视圈停留下来，这个中心点就是视觉的重点。

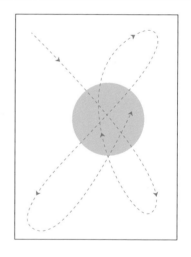

在通常情况下，焦点和画面中心的关系有两种。一种是视觉焦点与画面中心点重合，另一种是两者有所偏离。当焦点与画面中心点重合时，有时会显得突出主题的意图过于明显；焦点偏离画面中心时，则要注意是否会使观众的视线偏出画面。有效地控制焦点，利用元素吸引视线，并且把多个焦点连接起来是需要注意的。

在编排设计中，对于内容的重点需要理性、深入地分析。对所要表达的内容应按主次关系理清，然后在视觉上加以体现。与一幅绘画作品不同的是，观众视线在版面上的停留时间与版面要素对人的视觉吸引力成为版面编排设计是否成功的关键。因此，在编排形式方面应强调突出重点，注意主体在焦点位置上的安排，以尽最大可能吸引人们的注意力，最快地表现出内容与主题。强调的程度一般以不破坏整体的统一为标准。因为和谐引起的美感往往使观众自然地接受设计师所要表达的诉求，相反，则有可能引起观者的反感。

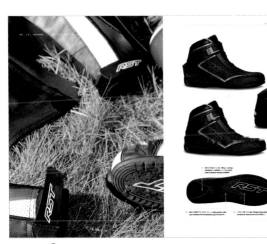

画面重点不清晰，无法
准确传达商品信息

修改前

修改后

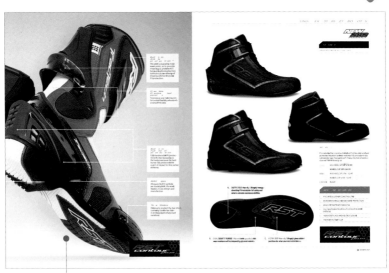

版面经过调整后，重点清晰，准确
地传达了商品信息

4 对称与均衡

对称给人以稳定、沉静、端庄、大方的感觉，产生秩序、理性、高贵、静穆的美等，不同的组合方式可以形成稳定而平衡的美的状态。自然界中到处可见对称的形式，如鸟类的羽翼、植物的叶子等。对称的形态在视觉上有自然、安定、均匀、协调、整齐、典雅、庄重、完美的朴素美感，符合人们通常的视觉习惯。

均衡结构是一种自由稳定的结构形式，一个画面的均衡是指画面的上与下、左与右取得面积、色彩、重量等量上的大体平衡。在画面中，对称与均衡产生的视觉效果是不同的，前者端庄静穆，有和谐感、格律感，但如过分平均就易显呆板；后者生动活泼，有运动感和奇险感，但有时因变化过强而易失衡。因此，在编排设计中要注意把对称与均衡两种形式有机地结合起来灵活运用。

（1）对称是均衡的一种基本形式

对称是均衡的一种基本形式，对称也是造型的一种方法，均衡则有更多的形式构成，因为均衡会更多地体现为力的均衡感，而感觉依据于一般的人类视觉和个人的平衡感受。对称有着明确的视觉体现，通常是指在一根垂直线（中轴线）两边的形象如镜像般准确重复，并且常常这根线只存在于人们的想象之中。

对称轴　　　　　　　　　　　　　　　对称轴

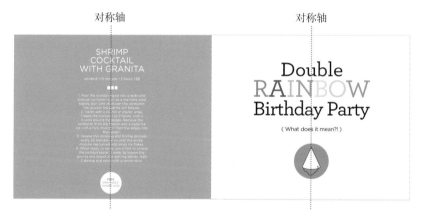

（2）点对称与轴对称

版面编排中的对称可分为"点对称"和"轴对称"。假定在版面的中间设置一条直线，将图形划分为相等的两部分，如果两部分的形状完全相等，这个版面就是轴对称的图形，这条直线就是"对称轴"。

假定针对某一个图形存在一个中心点，以此点为中心通过旋转得到相同的图形，即称为"点对称"。点对称又有向心的"求心对称"，离心的"发射对称"，旋转式的"旋转对称"，逆向组合的"逆对称"，以及自圆心逐层扩大的"同心圆对称"等。在编排设计中，运用对称法时要避免由于过分绝对的对称而产生单调、呆板的感觉，有时在整体对称的格局中加入一些不对称的因素，反而能增加画面的生动性和美感。

(3) 均衡

均衡是版面设计的永恒目标,使画面上的各种要素在视觉重量感上达到平衡,始终是设计师不断研究的课题。想要使各种不同元素达到均衡并不像对称那样容易,有许多复杂微妙的因素。在画面中,均衡涉及画面各部分之间感觉到的视觉均势。设计师利用事物的位置、大小、比例、特性与方向的调整达到平衡,位置在均衡问题中处在首位,一切要素都应在位置上服从整体的安排以达到均衡。

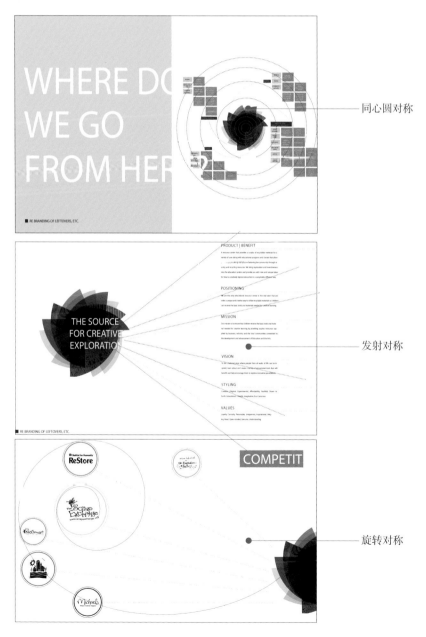

同心圆对称

发射对称

旋转对称

5 重复与相似

重复与相似的形式通常分为视觉的和理念的，重复既可以是形态的重复，也可以是手段的重复。某一个事物或视觉元素可以成为设计师重复的主题、观念或母题。例如现代波普艺术家安迪·沃霍尔的艺术作品中的重复就超出了画面的局限，其作品既有可能是一个主题重复而形式不同的系列，也可能是一个形式重复使用的系列。视觉上的重复可以使人加深印象，但是重复过多也可能导致人们的反感，就像一件事重复说了许多遍会让人厌烦一样。

（1）重复产生了量的积累

重复是繁衍的结果，产生了量的积累，而量有着极大的视觉效果和意义。例如人类的结绳记事就是利用了重复的结来代表数字的计算。汉字构成的方法之一：一二三，木林森，人从众，口吕品等，三个元素的重复代表了无数。京剧舞台上的三人可以代表千军万马等。一定数量的重复就成为巨大的象征。

（2）重复造成视面积的扩大

自然界的生命与群体的繁衍既呈现着类属重复的现象，也呈现着重复的美感。树木的树枝与树根的均匀重复分布，是输送养分系统的最合理方式，人类的城市系统分布也是如此。重复的概念是指相似的形象以某种构成做有规律的重复排列，这是相似与重复概念的叠加。形态的相似形成视觉的基本的统一性，常常让人们忽略微小的相似，而把它看成是重复。

（3）相似比重复更加符合人们要求变化的心理

相似可以形成有趣的对比，是求同存异的最贴切的体现。同是大同，异是小异。小异可忽略不计，看作重复。重复是简单明确的，相似是利用重复进行细小的变化。相似既满足了人们对秩序的要求，又满足其对变化的需求。艺术的相似和设计的相似运用是基于相似性产生的和谐美感。

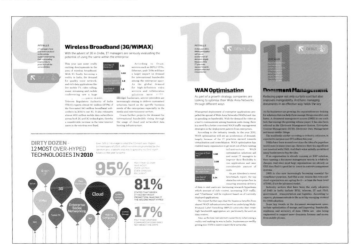

6 发散与聚集

发散与聚集是具有明显视觉特点的形式法则，两者都是通过位置变化引起视觉关系变化的方式，元素所处位置的变化创造了视觉的重点。发散是所有的元素围绕一个焦点向外呈发射或环绕的状态，有运动的、生长的感觉，并且容易形成一个清晰的视觉中心（一个原点），来整合、统一所有的元素。聚集则相反，其是向中心回收，是内敛的、团结的表现，形成跟放射相反的方向。例如透视的焦点实际上就起到回收的作用，所有的物体都把透视线引向画面焦点所在的物象。放射与聚集都会产生力的方向，两者的方向正好相反。因此，张力感是放射与聚集的一个特点。聚集产生了靠近，因此就容易统一，产生紧密的联系，物象之间的张力关系也就容易形成。

聚集，具有明确的方向性

密集，没有明确的方向性

（1）聚集与密集

聚集与密集是两个概念，两者的共同特征是"密"。但是聚集是有方向的，并且是内敛的、朝着一个中心的方向，而密集则可能是均匀地分布，多方向或者无方向。密集是比较自由的构成形式，可以依靠在画面上预先安置的骨骼线或中心点组织基本

形的密集与扩散，即以数量相当多的基本形在某些地方密集起来，再逐渐散开；也可以不预置点与线，而是靠画面的均衡，即通过密集基本形与空间、虚实等产生的对比来进行构成。基本形的密集需有一定的数量、方向上的移动变化，常带有从集中到消失的渐移现象。为了加强密集的视觉效果，还可以使基本形之间产生复叠、重叠和透叠等变化，从而产生版面中基本形的空间感。

（2）发散

在版面编排设计中，纯粹的发散形式相对较少，但是发散形式骨架仍然成为一种明显样式化的表现手段。传统绘画是将形式隐藏于物象之下，而现代设计则努力将形式本身通过特定样式表达出来，并且显示出形式的精神与意味。例如放射的生命生长状态，运动的感觉被加以强化，在强调动态、线条辐射方面与未来主义不无联系。

聚集利用大量相似的视觉要素，减弱个体的存在意义，量的增加与聚集形成
强大的视觉冲击力，利于打破版面均匀呆板的弊端

7 渐变与特异

渐变是从相同逐渐变化到不同，因此体现着某种相似性。渐变包括各种要素的渐变，既有可能是形态相同而色彩渐变，也有可能是色彩相同而形态逐渐变化。渐变是产生和谐的一种方式，即出现在一个画面上的要素，有可能通过渐变的方式使不同的要素或者相同的要素既有差异又有统一。渐变也存在于时间的概念里，时间可以使某一形态产生性质的和外表的变化。这种时间既可以是长时间的，也可以是瞬间的，渐变存在于过程之中。渐变是一种规律性很强的现象，这种现象运用在视觉设计中能产生强烈的透视感和空间感，是一种有顺序、有节奏的变化。渐变的程度在设计中非常重要，渐变的程度太大，速度太快，就容易失去渐变所特有的规律性的效果，给人以不连贯和视觉上的跃动感。反之，如果渐变的程度太慢，会产生重复之感，但慢的渐变在设计中会显示出细致的效果。

（1）形状的渐变

形状的渐变通过基本形的有秩序、有规律、循序的无限变动而取得渐变效果。此外，渐变的基本形还可以不受自然规律限制从甲渐变成乙，从乙再变为丙。当一个基本形渐变到另一个基本形时，既可以由完整渐变到残缺，也可由简单渐变到复杂，由抽象渐变到具象。版面设计中，渐变可以产生画面的和谐感。因为视觉要素的渐次变化产生了适宜性的舒适过渡，使得因素之间产生了相互联系，也就产生了彼此之间的和谐关系。

（2）方向的渐变

方向的渐变是基本形可在平面上做有方向的渐变，也存在位置、大小的渐变。基本形由大到小或由小到大的渐变排列，会产生远近深度及空间感。骨骼的渐变指骨骼有规律的变化，划分骨骼的线可以做垂直、旋转、十字、水平、折线、发散等渐变。渐变骨骼的精心排列，会产生特殊的视觉效果，有时还会产生错视和运动感。

垂直渐变骨骼

旋转渐变骨骼

十字渐变骨骼

水平渐变骨骼

折线渐变骨骼

发散渐变骨骼

特异是在一种较为有规律的形态中进行小部分变异，以突破某种较为规范的单调构成形式。特异构成的因素有形状、大小、位置、方向及色彩等，局部变化的比例不能过大，否则会影响整体与局部变化的对比效果。特异是产生对比与变化的手段，通过故意与众不同，从而形成对比，引起观者的注意，是形成重点和视觉中心的有效方式。特异也存在程度的不同，有的特异变化相当微小，观众首先注意的是相同或相似，最后才分辨出某一个微小的差异；有的特异则是运用完全不同的事物来产生对比，但是主体和其他物体之间一定有一个视觉的或者意义上的联系，这种联系是特异的存在产生意义的理由。

（3）特异突出重点

在突出重点的方法中，特异是最常见的方式。特异有时和对比难以区别。例如主体和群体位置的对比也可以叫作特异，但是通常情况下特异是指形态本身跟其他形态的区别和变化。可以说，特异就是对比的一种特殊表达方式，用来产生重点。

版面中特异的运用，可以达到突出信息的目的

（4）特异产生对比

　　特异产生对比，对比使主体与次体产生不同，从而引起观者的注意。并且，特异的变化程度不同，有的特异仅在群体中发生极其微小的变化，需要仔细观察才可以看出区别；有的特异则是主体与次体明显不同，立即产生视觉的吸引。特异一定存在主体与次体在数量上的对比，通常情况下，变异的主体总是处在单个或者少数的位置，而次体总是处在陪衬的地位。

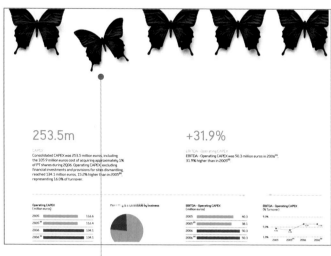

　　渐变与特异存在两种变化，一种是主体自身发生了变化，另一种是与其他相比产生视觉的变化。前者需要时间的参与，是过程中产生的变化，例如，电影胶片中记录的人行走的过程，是动作的渐变，而月亮的月食过程则是形态减缺的变形。后者是一片树叶从嫩绿到枯黄，是颜色的渐变，并且可能从量变产生质变，也就是特异或者突变

8 节奏与韵律

节奏是周期性、规律性的运动形式。节奏本是指音乐中音响节拍轻重缓急的变化和重复。音乐靠节拍体现节奏，绘画通过线条、形状和色彩体现节奏，其往往呈现一种秩序美。而韵律则是在节奏的基础上形成的一种富于情感起伏的律动。韵律更多的是呈现一种灵活的流动美，正如歌德所言："美丽属于韵律"。

节奏这个具有时间感的用语在设计上是指同一视觉要素连续重复时所产生的运动感。重复与节奏是不可分割的，因为节奏是重复的结果。视觉单元的间接重复出现，将画面中的各个部分连接在一起，把一幅作品组合为一个整体，也会产生节奏的感觉。节奏是按照一定的条理、秩序重复、连续地排列，形成一种律动形式。它既有等距离的连续，也有渐变、大小、长短、明暗、形状、高低等的排列构成。在节奏中注入美的因素和情感个性化，就有了韵律，韵律就好比是音乐中的旋律，不但有节奏，也更有情调，它能极大地增强版面的视觉感染力和好感度。

修改前

版面中元素大小相近，没有节奏感，产生单调呆板的负面印象

 修改后

针对各种元素，通过排列、色彩、大小的差异变化可以产生视觉及心理上的宁静与跳动

9 分解与重组

分解是一种重新认识事物的方式，即打破传统的一个角度的观察与认知，将物象做全方位的剖析和分解，将分解的物象片段按画面的要求和新的构成原则进行重组。分解与重组的形式可以提供更新颖的视觉表现，扩大画面的空间与结构表现，提供更多的视觉信息。在艺术中，分解与重组是为了更强烈的视觉表现和多重的语义表达。分解的对象是现实中的任何图像，因此分解就成为"解构"的一种形式，例如将现成物品、报纸、广告等从原来的环境或语境中分离、挖掘、抠剪出来，然后拼合、重组在一个新的语境中。在编排设计中运用分解与重组，也是为了更广泛、更丰富地传达信息。

（1）分解

自然的分解发生在一个有时间延续的空间中，例如一切物质是不灭的，物质在自然环境中的消亡与分解都会变成其他物质形式。但是，就具体而言，分解的形式使艺术从自然中解放出来，达到彻底的独立与自由，也导致了对于如何重组的构成思索。因此分解和重组是两个联系的概念，不是将一块钟表拆解后，重新组装使其恢复原状，而是组合成新的样式，打破自然的组合，实现自主的组合。

分解牵涉到物象的变形、同时并置和连续视觉的概念，从而导致更多的视觉方向、体验或直觉的个性化处理，重组也是如此。在设计中大量存在着分解与重组的设计方式，达达主义风格的版式设计就是将有意义的词句进行分解，然后按照随机的方式进行设计。

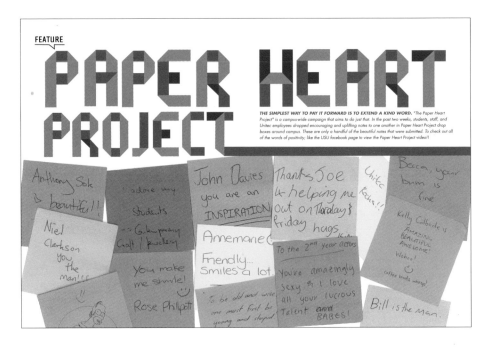

（2）拼贴

　　分解和重组在艺术和设计中大量运用的方式就是拼贴。拼贴的重组方式不仅是装饰的、有趣的，也是富于机智的、生动的。在思想上反映出一种多重的"旧语移植逻辑"。康定斯基在《论艺术的精神》中指出，一个画面结构的各种因素的调和与冲突、组合的技巧、含蓄与外露的结合、形式的延续或独立性等，都是绘画结构的组成因素。

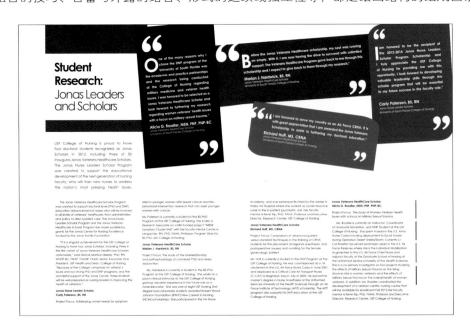

10 运动与静止

虽然版面的表面是静止的，但是静止的画面可以通过各部分的位置和构造来制造运动的幻觉。运动与静止的感觉依赖于人类的视觉方式，视觉方式在视网膜上直接获得平面的、精致的印象，而动觉方式则在眼睛肌肉运动的参与下获得，是一种视觉加动觉组成的更为复杂的感觉。

静止则要靠画面中各种力的平衡来实现，这也主要涉及力线的方向平衡。极端的静止可以通过画面形态要素的极为简化来实现，单纯的水平与垂直也容易实现静止。版面中除了造型和点、线、面，色彩也可以用来营造静止的氛围。在极少主义绘画里可以经常看到静止的例子，其宁静的画面让我们感受到静止的力量。

(1) 运动与方向

方向是根据要求把画面的各个不同部分组合在一起创造出来的，这些部分会被组成一个明晰的、有秩序的逻辑结构序列。通过逻辑结构可以体现节奏和方向运动，保证画面中的所有部分都是可利用的，也就是所有部分都被用来制造运动。色彩的渐进与跳跃也可以制造运动的感觉，通过各部分间有方向感的形状和线条的走向来实现。

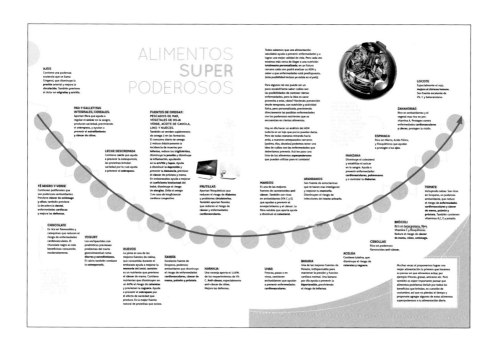

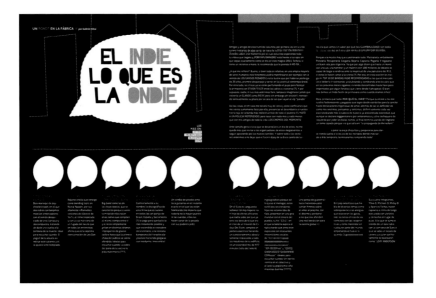

（2）单纯

　　单纯是静止产生的必要条件，冷灰系的色彩可以表达宁静的情绪。有时需要根据主题和内容的需要来决定采用动感或静感的形式，并应找出相应的对比因素。如在基调是静感的设计中，应有一两处动感元素作对比，反之亦然，动静结合才能获得动静有致的效果。

↑ 在编排设计中，运动的方向可以让观众在无意识的情况下使目光沿着主要的和次要的视觉路径游动，从而按顺序接受信息。

11 平面与立体

二维平面同样可以实现空间的立体表达，传统方式是利用透视学中的视点、灭点、视平线等原理来求得平面上的虚拟空间表达。同时，利用点的疏密也可以形成立体空间，不仅可以利用线的变化形成立体空间，更可利用重叠形成空间。透视法则是造成空间感的重要手段，也是常用的传统手段。用该方法形成的空间是以近大远小、近实远虚等关系来进行表现的。众所周知，自然对象都是三维的立体存在，而绘画的图像则处于二维平面上。文艺复兴时期，诞生了焦点透视（也被称为几何透视或中心透视）理论，从方法上为这种美学追求提供了技术保证，而由此方法所产生的三维立体感就是空间深度。

（1）版面的空间感

通过版面诸多要素之间的位置、数量、方向、深浅、质感、比例和色彩的变化以及相互关系可以产生强烈的空间感，实现平面空间的表达。除此之外，明暗、质感也是制造空间感的好手，线条的物理结构也可以产生运动的方向暗示空间的存在，长短、曲直、粗细的线条对比可以产生空间效果，独立于造型而存在。

（2）版面层次感

版面编排设计中的层次感包含了两层意义：一是版面中视觉元素形成的具有层次感的视觉效果；二是版面元素具有秩序性的信息表达。

版面编排设计中，通过形态组合关系可以达到空间层次的视觉效果。版面中由于不同基本形的组合，产生了形与形之间的层次组合关系。版面中，视觉元素不是孤立存在的，在位置关系中，前后叠压的视觉元素构成了版面空间的前后层次。在编排过程中，明确这种前后关系可以形成清晰的视觉层次。

思考与巩固

熟练掌握版面编排设计中的形式要素，并合理地应用在自己的版面设计中。

版面设计中的网格与布局

第三章

在版面编排设计中，清晰性与和谐性是最重要的设计思想，清晰性就是主题鲜明、层次清楚、一目了然；和谐性就是版面中各视觉因素彼此呼应、合情合理。网格设计是由作品的内容和设计者的设计思想共同支配的，设计者一定要充分了解作品的内容、设计最终的目的、读者阅读时的心理。不同内容的版面应有不同的网格设计，设计者必须清楚在某种模数上建立起来的网格是否对作品内容所反映出的形态有束缚和限制，更要认识到网格仅仅是为设计者服务的一种工具，而不是限制思维和创造性的框子。

一、使用网格进行版面设计

学习目标	了解版面设计中的网格。
学习重点	掌握版面编排中网格的实际应用。

1 留出足够的空白

问题：如何让文本信息阅读更加清晰？

如果一件宣传品或书籍中包含很多页面，想要给观者提供一个愉快的阅读过程，最有效的办法是在版面中留出足够大的页边距，这样，装订的时候文本就不会被挡住。如果是一本比较厚的书，在电脑显示器上或者打印稿上看似比例协调，一旦装订成册，最后的成品也会改变模样。装订线页边距的遮挡量取决于书籍或册子的厚度以及装订方法。无论是无线装订、线装还是骑马钉，确认版面中任何信息和要素都不能被遮挡是设计师必须注意的。

修改前 😞

版面内要素距离订口过近

版面中的文本等要素如果距离订口过近，会造成影响信息传递的问题。特别是页数比较多时，会造成读者比较难看到订口处的内容的窘境

宽大的订口空白确保文字读起来很容易，而不至
于让文本信息"陷入"订口中

 修改后

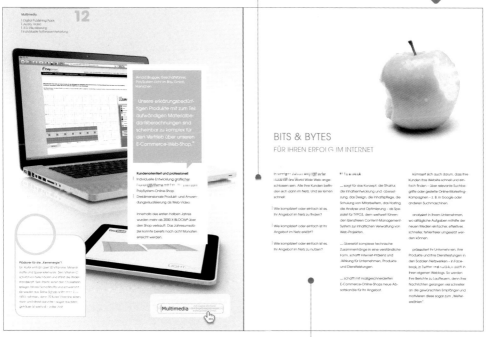

在编排设计时，必须将诸如图表和工具条等元素考虑在内。它们
的宽度一般要比文本大，应在版面中留够充足的空白，较大的空
白也起到视觉缓冲的作用

设计要点：根据装订方式调整版面的空白量

　　版面的空白量应根据页面的总数以及装订方法的不同进行调整。线装或胶装的成
品在打开时会比包背胶装装订的方法更加平整。用锁线胶装装订的成品，如订口留白
过少，其文字可能被装订在装订线中，而且如果读者在阅读时用力掰开页面订口，非
常容易造成印刷品的损坏。

2　均衡两栏设计

问题：如何获得充满秩序感的版面？

　　一个对称两栏的网格可以在一个页面上放置大量的材料。对称的栏目给人一种秩序井然的感觉，因此，可以支持图像规格以及空间数量的多样性。对于面向国际读者出版的作品来说，两栏网格设计是完美的，它可以用两种不同的语言展示同样的内容，彼此信息相等。

　　两栏网格设计会使版面产生强烈的秩序感，传统的、合理的栏目给人一种秩序和舒服的感觉

设计要点：让人信服而庄严的版面

　　如果栏目的宽度足够，而且开本尺寸并不是很大，遵循两栏的网格设计能给人展示一种传统、和谐、可读的文本结构，这种网格具有端庄、威严、让人信服的视觉特征。如果文本设计整齐的话，可以给其他信息，如文本框、图标或图像等提供支撑。

3 要素对齐

问题：如何做出清爽整齐的版面？

文字排列不整齐

将文字编排在多张图片的空隙中，
会显得版面仓促，缺乏平衡感

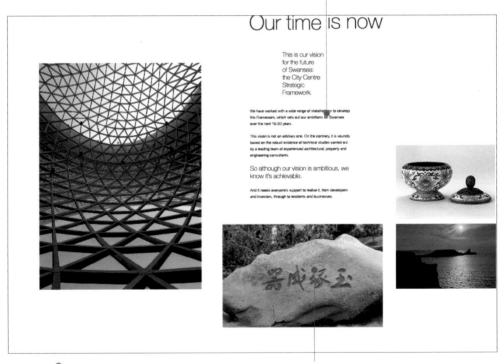

修改前

无规律地排列图片

无规律地排列图片，会使版面混乱、
缺乏秩序感，给人留下散漫的印象

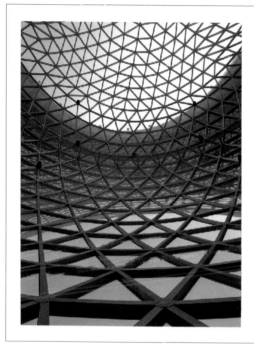

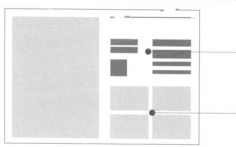

对文字进行重新编排，将文字分成两栏，和调整后的图片进行对齐，以稳定版面，制造平衡感

调整图片的位置，尽可能对齐版面中的元素，使版面整齐统一，给人严谨、稳定的感觉

设计要点：对齐元素

对齐是版式设计的基础，其并不是上下左右对齐这么简单。对齐原则是"任何元素都不能在页面上随意安放，每一项都应当与页面上的某个内容存在某种视觉联系"。

设计元素参差不齐，画面就会显得杂乱无章，没有美感，影响阅读；而合理的对齐可以带来秩序感，看起来更加严谨、专业，信息传达效果更好。

4 体现条理

问题：如何使图文更有条理？

文字信息分散

文字被分成两部分，视线不连
贯。这样的排列方法会使版面
失去统一感和平衡性

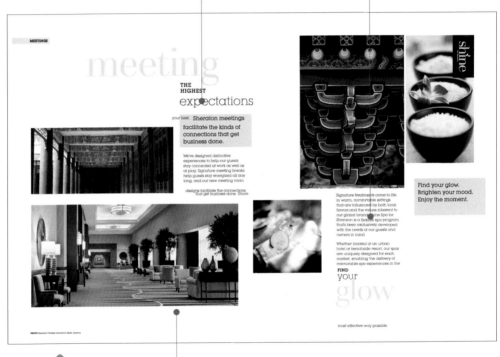

修改前

图片排列不整齐

大小不同的图片不规律排列
时，会显得版面混乱、不够
严谨

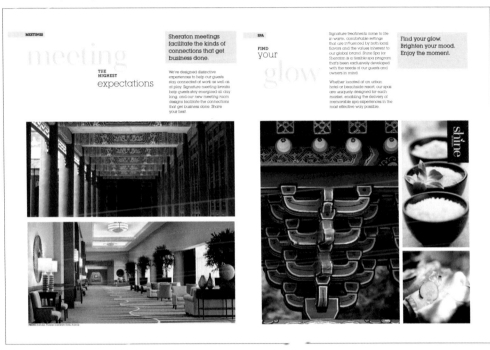

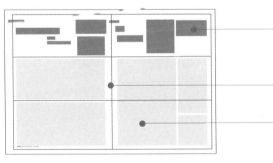

画出网格系统，重新调整文字位置，使文字处于连贯的视觉线上

订口部分的留白用来稳定版面，避免压迫感

重新调整图片的尺寸和位置，利用网格系统规划、排放图片，营造网格的空间感

设计要点：充分利用网格系统

版面中有大量的图文信息时，可以利用网格系统来整理这些信息。网格系统就是利用格状参考线等分页面后，再以分割出的网格为基准，置入文字和各种平面设计元素。由于是沿着参考线放置元素，因此能有效编排出统一感和整体性很强的版面。虽然这样的设计容易显得单调呆板，但是只要在网格间或是版面的配色上多下工夫，就能让版面活泼起来。

5 分割线

问题：如何使文本信息阅读更加清晰？

　　有时，说明性的文本中包含许多信息段落，需要在段落之间留有一定的距离以提高可读性。在此情况下，一条分隔线就可以起到分界线的作用。需要注意的是，过多的分隔线可能会导致整个页面变得单调乏味。

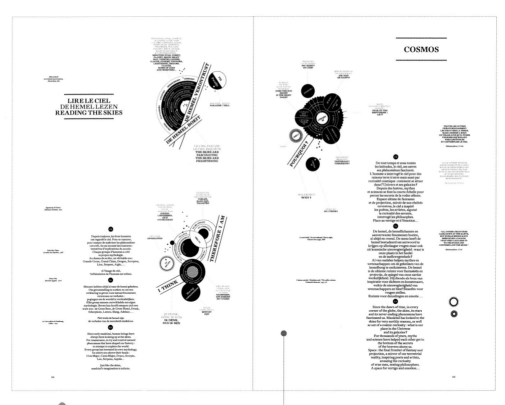

修改前

内容分区不明确

版面内信息分区不明确，栏目与栏目
之间缺乏有效的视觉分割，容易导致
信息误判，降低阅读效率

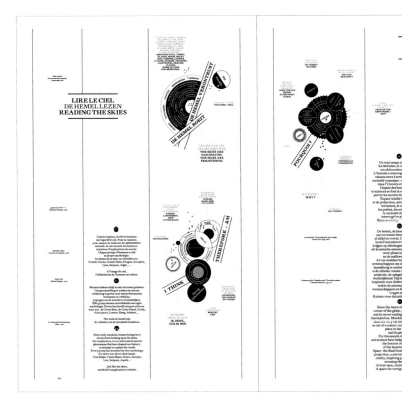

垂直或水平的分隔线可以帮助读者更加清晰地阅读文本信息。当读者需要处理大批文字信息时，一条垂直或水平的分隔线可以把一个页面，或者一个连续的文本栏中的文字信息清晰地区分开

设计要点：充分利用网格系统

在相应的文本栏中使用不同的字体，如黑体、全字母大写、斜体以及字段的方式，可以使空白列中不同的信息段之间保持联系。通过分隔线把文本栏隔开，使整个页面更加清晰整洁，从而增强版面的条理性。

6 巧妙混搭

问题：如何在版面中合理安排不同的元素？

大多数成功的网格设计都具有连贯性、秩序性、清晰性、结实的结构以及混搭等特点。一个两栏网格可以混搭不同的列宽，这样会给作品一种视觉上的张力和动感。如果使用一个充满特点的图形来使版面变得鲜活的时候，一个稳定的基本两栏网格结构也能变成一个充满活力的框架，而且更加富有戏剧性。

修改前

版面的连贯性元素。

1. 页面顶端的标题区；

2. 页面的左边或右边的同一个区域里留有一个连贯的文本框；

3. 在页脚设立连续的文字标题，以引导读者阅读整篇文章。

整张横幅版面内混搭了许多风格不同的图像，图像与文本以及色彩给整个页面带来了动感和戏剧性。在不同区域内放置的文字信息，给整个版面带来一种戏剧表演般的视觉感受

设计要点：元素混搭可以增加版面活力与个性

1. 混搭风格就是在一个版面空间里同时存在着两种以上的风格，设计师巧妙地把它们完美地穿插在一起，互相影响，互相烘托。

2. 混搭≠乱搭。"混搭"版面的编排设计风格是一种特异的表现形式，它可以摆脱沉闷，突出重点，符合当今人们追求个性、随意的生活态度。需要强调的是，"混搭"不是百搭，不是人为地制造出一个"四不像"，而是为了达到 1+1>2 的效果。

3. 和谐统一是首要。在"混搭"风格的版面中，设计重点是要形成统一的风格，细致到每一个角落，包括每一个设计元素的运用都要独具匠心，这既包括对成熟版面设计风格的借鉴，也包括对整体设计风格的准确理解，是一个提高与升华的过程。

4. 形散而神不散的统一。混搭风格讲求"形散而神不散"，表面上看，各种风格并存在同一个版面空间中，看似杂乱的风格，背后却有着统一的意象风格。可能在一个版面中既具备古典的唯美主义，又独具现代的知性美感。

7 栏目下移

问题：如何避免版面过于拥挤？

版面内都是三列的文本可能会使页面显得过于局促与紧密。让读者继续阅读下去的最好方法是下移页面的栏目，这样做可以营造一种干净的页面表现和一种运动的感觉。

版面拥挤

8 | | 9

Take Aways

 Value

Consumers are shopping. But they've adopted a new attitude toward consumption—considered rather than conspicuous. Many brands that appreciated in value, such as Zara, Uniqlo and Home Depot, combined quality with price into an appealing value proposition.

 Renewal

Brand strength isn't an inoculation that prevents problems. Stuff happens. The economy tanks. Consumer tastes change. Corrections are inevitable. Brand strength enabled renewal to happen. And happen quickly. Think Starbucks or Toyota.

 Relevance

Brand heritage is important and hard earned. Heritage can gain consumer trust. But to be recommended today requires being relevant. In its contemporary product range and clever communications Burberry offered an excellent example.

 Reputation

Consumers have little patience with brands—and corporations—that violate trust. They publicize transgressions immediately and widely on social media. When PR is facing damage control, it's too late for the reputation conversation. Reputation is a core strategic concern. No brand gets a free pass. Consumers continued to distrust banks, no surprise. But they also scrutinized more revered brands like Apple, Facebook and Google.

 Reimagine

Not long ago, a huge warehouse filled with racks stacked high with merchandise defined successful power retailing. Consumers in those aisles now shop with mobile device in hand, conducting price comparisons. Brands expecting to succeed in this landscape are reimagining themselves, looking for ways to be present in a compelling way in every possible physical and virtual reality. Tesco even has an interactive video wall in the Seoul, South Korea subway.

 Brand Contribution

It's the BrandZ™ measurement of how much of a brand's value can be attributed to the brand itself, exclusive of financials and other factors. High Brand Contribution is an enduring competitive strength most often found among luxury brands. But not exclusively. Coca-Cola and two Chilean retailers—Falabella and Sodimac—ranked high in the 2012 BrandZ™ Brand Contribution ranking, suggesting that this advantage is available to brands in any category.

 Personality

No single brand personality guarantees success. There's no formula. Brands in the same product category, but with radically different personalities, can both succeed. The key is to understand a brand's personality and then to incorporate those traits into a consistent brand message. Brazil's Brahma beer is among the highest brands in Brand Contribution. Consumers think of the beer as friendly and happy and Brahma reinforces this perception in its advertising.

 Harder BRICs

Western brands are no longer a novelty in many of the BRIC markets. Local brands are improving in functional and emotional appeal. Years ago, perhaps, brand success was about just showing up. Not any more. Aggressively improving its approach to consumers, the Russian financial institution Sberbank was among the Top Risers in brand value in the BrandZ™ Top 100 Most Valuable Global Brands.

 Disruption

An entrepreneur with a good idea and minimal investment can rapidly impact any category. Today's telecom or a retailer can be tomorrow's bank. Digital makes it possible. Category disruption is a looming threat that brands can best handle by perpetually innovating and experimenting, adopting what works and eliminating what doesn't. Even Amazon, which perfected the world of online shopping, experimented with a distribution presence in the physical world.

 Technology

In almost any category, technology seems to be at the center of the conversation. Retail is about being omni-channel, present everywhere all the time, which is only possible in your dreams or through technology. The competitive battle in cars is not about horsepower, itself a retro word, but about technical enhancements like voice-activated communication for driving and controlling entertainment systems. BMWs came loaded with technology; so did Fords.

Digital

There's never a magic wand. But digital comes close. Its power seems limited only by the creativity of thinkers and dreamers. Digital enables brands to be ever-present in ways that inform and delight people when they're at home on a computer, engaged on a mobile device, passing a compelling outdoor display or standing in a store aisle. And digital works across categories, as exemplified by the feature "Digital Discoveries" on the website of luxury brand Louis Vuitton.

 Health & Wellness

The impact of consumer concern with health is most apparent in the decline of cola sales and the addition of salad and apple slices to fast food menus. But the trend is deeper and wider than two categories. Because we're only human, we'll continue to consume food and drinks that are bad for us. But we'll do it less. We won't feel good about it. And we won't feel good about the brands that enable this behavior. Coke and Pepsi emphasized healthier options. And they were not alone.

 Entitlement

Consumers feel entitled again. Having tightened their belts for so long, they need to exhale. In categories such as luxury and personal care, individuals spent money at all price points, more to feel good about themselves than to impress others, whether purchasing an expensive fragrance from Hermès or a more affordable one from Clinique.

修改前

内容分区不明确

版面内信息分区不明确，栏目与栏目之间缺乏有效的视觉分割，容易导致信息误判，降低阅读效率

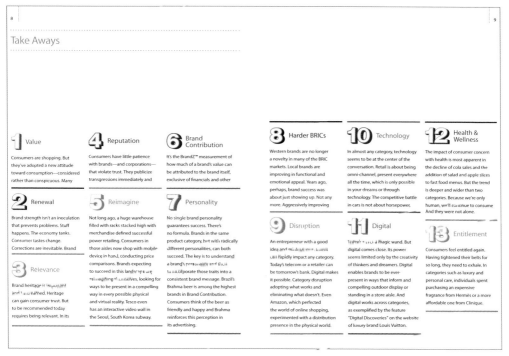

Take Aways

1 Value

Consumers are shopping. But they've adopted a new attitude toward consumption—considered rather than conspicuous. Many

2 Renewal

Brand strength isn't an inoculation that prevents problems. Stuff happens. The economy tanks. Consumer tastes change. Corrections are inevitable. Brand

3 Relevance

Brand heritage is important and is earned. Heritage can gain consumer trust. But to be recommended today requires being relevant. In its

4 Reputation

Consumers have little patience with brands—and corporations—that violate trust. They publicize transgressions immediately and

5 Reimagine

Not long ago, a huge warehouse filled with racks stacked high with merchandise defined successful power retailing. Consumers in those aisles now shop with mobile device in hand, conducting price comparisons. Brands expecting to succeed in this landscape are reimagining themselves, looking for ways to be present in a compelling way in every possible physical and virtual reality. Tesco even has an interactive video wall in the Seoul, South Korea subway.

6 Brand Contribution

It's the BrandZ™ measurement of how much of a brand's value can be attributed to the brand itself, exclusive of financials and other

7 Personality

No single brand personality guarantees success. There's no formula. Brands in the same product category, but with radically different personalities, can both succeed. The key is to understand a brand's personality and then to incorporate those traits into a consistent brand message. Brazil's Brahma beer is among the highest brands in Brand Contribution. Consumers think of the beer as friendly and Brahma reinforces this perception in its advertising.

8 Harder BRICs

Western brands are no longer a novelty in many of the BRIC markets. Local brands are improving in functional and emotional appeal. Years ago, perhaps, brand success was about just showing up. Not any more. Aggressively improving

9 Disruption

An entrepreneur with a good idea and minimal investment can rapidly impact any category. Today's telecom or a retailer can be tomorrow's bank. Digital makes it possible. Category disruption adopting what works and eliminating what doesn't. Even Amazon, which perfected the world of online shopping, experimented with a distribution presence in the physical world.

10 Technology

In almost any category, technology seems to be at the center of the conversation. Retail is about being omni-channel, present everywhere all the time, which is only possible in your dreams or through technology. The competitive battle in cars is not about horsepower,

11 Digital

There's not a magic wand. But digital comes close. Its power seems limited only by the creativity of thinkers and dreamers. Digital enables brands to be ever-present in ways that inform and compelling outdoor display or standing in a store aisle. And digital works across categories, as exemplified by the feature "Digital Discoveries" on the website of luxury brand Louis Vuitton.

12 Health & Wellness

The impact of consumer concern with health is most apparent in the decline of cola sales and the addition of salad and apple slices to fast food menus. But the trend is deeper and wider than two categories. Because we're only human, we'll continue to consume And they were not alone.

13 Entitlement

Consumers feel entitled again. Having tightened their belts for so long, they need to exhale. In categories such as luxury and personal care, individuals spent purchasing an expensive fragrance from Hermès or a more affordable one from Clinique.

将页面栏目下移之后，版面上产生了一定的空白，这样就使得版面没有那么拥挤了，在视觉上也显得更加和谐

设计要点：下移栏目可以增加版面视觉舒适度

1. 下移栏目可以让设计师为文本信息建立一个明确的区域。通过下移栏目的方式，达到调整版面节奏，增加版面视觉舒适性的目的。

2. 在版面编排设计中，人们常常习惯将主要内容放置在中心位置，从而吸引人们的视线，这就是所谓的视觉中心。当视觉元素的位置位于版面上方或下方，由于画面失去了平衡和对称，容易使人产生不安定的感受。但是，心理学家通过研究发现，当人们阅读画面时，打破了稳定的画面反而容易引起观者的视觉注意。当版面元素左右对称，重心下移时，会给人带来安定的舒适感。

8 避免呆板

问题：如何让版面充满活力？

尽管页面上需要干净明了的排版，然而不断重复相同的元素和缺乏多样化，会让读者觉得枯燥乏味。为避免此事的发生，可以依照艺术品的形状来设计文本的栏目。多样化可以突显而不是破坏核心部分的信息。

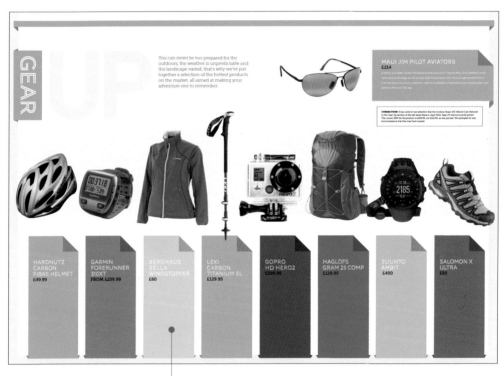

修改前

版面要素排列过于整齐

版面要素如果排列得过于整齐，会给
人带来呆板、停滞的负面印象

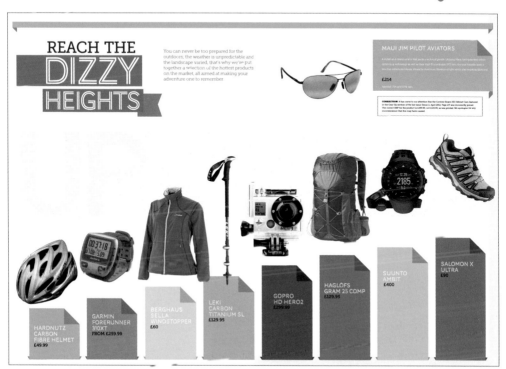

这幅版面内包含了大量商品信息，上下交错的栏目和艳丽的色彩，进一步强化了版面编排设计

设计要点：体现版面的活力

　　一个活跃的网格为文本提供了一个明晰的框架，这些文本包含了许多商业信息。通过在商品照片上形成活泼跳跃的样式，给版面带来一种亲切的维度感，从而使它们在整个页面中流动起来。

思考与巩固

　　1. 版面编排设计中网格的作用有哪些？

　　2. 使用书中提到的网格分类，对身边的版面进行网格化分析。

二、布局的构成要素

学习目标	了解构成版面中的各个要素。
学习重点	理解构成要素之间的区别以及实际应用。

　　版式设计的构成是一种造型概念，是将不同形态的几个以上的单元重新组合成一个新的单元，并赋予其视觉化的、力学的观念。版式设计从具体形象中抽取了事物的精粹再重新组合构成，以形式为主要表现对象来感染欣赏主体，给人以抽象的审美享受。

　　点、线、面是组成视觉空间的基本元素，也是版面编排设计中的主要视觉构成语言。

　　点通过形态的不同构成、聚散的组合，给人以不同的视觉感受；线的位置、长度、方向、形状、性格都是确定版面形象的基本要素；面在视觉上比点和线要更强烈、实在。

1　版面中的点

版面中的点

版面中的任何要素都可以当作一个点，点的大小和位置的排
列丰富和装饰了版面，为版面增添活力

在版面空间中，任何相对独立的事物都能成为点，点的大小变化会在视觉上形成一定的强弱、主次关系，从而影响整个版面的视觉效果。当点缩小时会起到强调画面的作用，而当点放大时则表现出面的厚重感，更能强调出画面的重点。

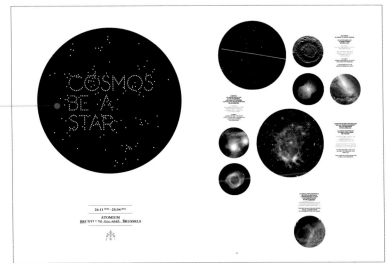

版面中被放大的点
版面中为了强调某一元素，会将此元素适当放大，与其他元素形成对比，突显其厚重感，以强调版面重点

通过点的排列组合能形成版面的动感，从而引导视线方向。当多个大小不同的点高低各异地排列时便能产生运动感和空间感，规则的排列具有节奏感，不规则的排列则具有跳跃感。不同的排列组合方式将引导观者的视线从点的密集处向疏松处转移，或是沿着多个点所形成的线移动。

点的组合形成版面中的动感
为了有效地引导读者，通常会在版面中制造一定的阅读顺序，版面中点的组合方式也会形成这样一种阅读顺序，既能引导读者也能为版面增加动感

2　版面中的线

对于版式设计来说，线元素是必不可少的创作元素，也是最具灵动性的视觉元素。为了更好地操控版面中的线元素，首先要对线的形态进行深入了解，并在此过程中学会认识与把握线的表现规律。线在版面中以长短、粗细、虚实、曲直等形态存在。

版面中的线

线元素在版面设计中是必不可少的创作元素。版面中的线在不同情况下有着不同的作用，版面中的线既可以作为分割版面的线又可以作为引导读者阅读的引导线，是十分灵动的元素

在版式设计中，长短线条更多是用来表现空间的延伸感或版式结构的韵律感，同时赋予版面一张一弛的视觉张力，从而创作出极具视觉性的线条组合。

长线条给人的视觉感受往往是洒脱直率的，我们可以利用线条在外形上的修长感打造出具有延伸性的版式效果。当画面中充斥着大量短线时，会给观赏者以局促、紧张的视觉印象。当画面中只有少量短线时，就会在视觉上给人以精致、细腻的感觉。

版面中的长线
版面中的长线具有延伸空间的效果

版面中的短线
版面中大量的短线给人紧张、局促的感觉

3　版面中的面

几何形的面能够增强版面的功能性。所谓几何形的面，是指通过数学公式计算得来的面，如三角、圆和矩形等。其中既有单纯直线构成的面，也有直线与曲线结合而成的面，它们不仅在视觉上拥有简洁而直观的表达能力，同时在组成结构上还具有强烈的协调感，给人秩序感和充满理性的味道。

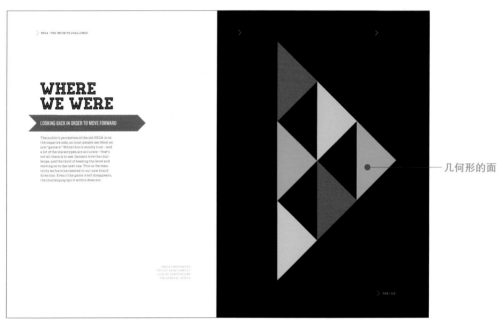

几何形的面

自由形态的面可以赋予版面表现力，其包括有机形体的面和偶然形体的面。

　　有机形体的面是指生活中那些自然形成或人工合成的物象形态。在平面构成中，通过对已知物象的形态进行抽象化处理，能使该物象的形体得到最简明的概括与描述。

　　偶然形体的面是指通过人为或自然手段偶然形成的面的形态。偶然形成的面没有固定的结构与形态，可以通过多种方式来得到偶然形体的面，富有新奇感。

自由形态的面
版面中自由形态的面能够打破版面中的约束，由于没有固定的形态和结构，所以可以使版面具有张力，富有新奇感

思考与巩固

　　理解和掌握构成版面设计要素的点、线、面，并能够通过调整版面中点、线、面的特点达到改变版面样式的目的。

学习目标	掌握版面编排设计中提高标题醒目程度的方法与技巧。
学习重点	利用编号和色块提高标题的醒目度。

问题：如何为琐碎的信息添加节奏感？

编号是利用顺序号作为一种识别的方法，或者是利用有序或无序的任意符号，按顺序编号数或者编定的号数进行有序排列。版面设计中，可以将元素按照特定顺序进行编排，这样可以给观者带来清晰的逻辑感。

版面过于工整单调

虽然通过分割线整齐地分割了每一段文字，但版面却变得过于工整单调

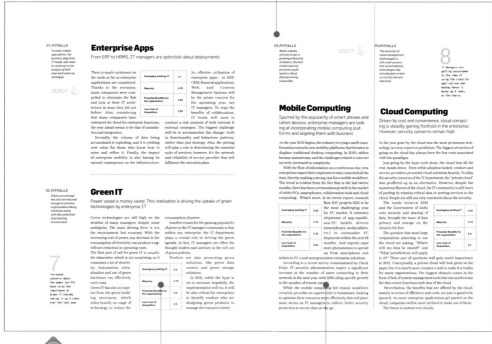

修改前

图表缺乏设计

网格图表简单地完成了图表任务，在版面中显得割裂，缺乏设计感

纯文字版面显得呆板

纯文字排版缺乏引人注意的元素，信息单一不容易抓人眼球，显得呆板，没有活力

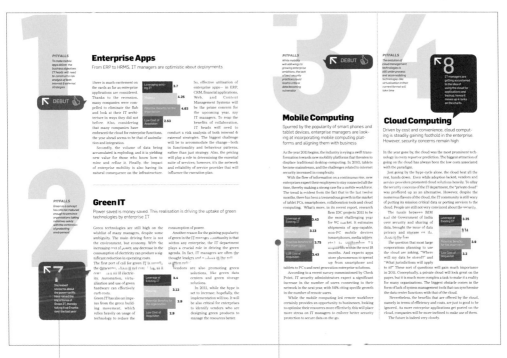

利用编号及色块制作引人注目
的标题，醒目地将每一段文字
进行分区，可以有效地引导读
者的阅读顺序

利用色块制作个性十足的图表，用
不同颜色表示不同表项，也能与版
面中的数字标题相呼应，为版面增
加活力与生气

设计要点：利用编号及色块制作引人注目的标题设计

在放置了多块琐碎信息区域的版面里，除了要考虑整体感外，还要避免让版面显
得无聊。尤其是在以并列方式介绍大量内容时，版面特别容易显得单调而缺乏动感。

可在各区域中加入重点设计，使之成为版面的有效装饰。其中，在每个区域里加
上图像式编号的设计也十分常见，而这样的数字除了能引人注目并让版面产生律动感
外，也能有效整理信息。

思考与巩固

如何利用编号和色块提高版面的醒目度？

四、稳定版面重心

学习目标	了解什么是版面重心。
学习重点	营造版面的稳定感，了解决定版面重心与平衡的设计要素。

问题：如何营造版面的稳定感？

版面重心包括物理重心和视觉心理重心。版面中重要的要素要放置在距离视觉重心较近的地方，目的是让观众第一眼就能看到需要突出的内容。

此外，在版面物理重心方面，如果要素安排得不恰当，会让观者产生版面不稳定的负面感受，这是需要设计师注意的。

两边图片不一致
两张大小不一致的图片并列排列，导致版面重心不稳定

修改前

文字呆板
文字居左排列，将本不平衡的版面重心再次拉偏，版面倒向一边

调整两张图片的大小比例，并且重新放置。增加版面留白，大面积留白不仅能稳定跨页的版面重心，也显得版面较为轻盈

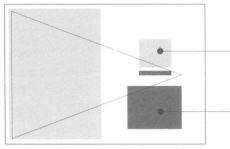

调整文字的大小和位置，将文字和较小的图片放置在一起，以制造出版面重心，体现沉稳的气氛

设计要点：色调的浓淡与留白的程度，决定了版面的重心与平衡

想要营造出版面的稳定感，重点在于重心的设计。不论是图片、标题和内文等元素的色调及尺寸，或是字里行间的间隙比例，都会造成不同的重量感。而页面中这些主要元素的分配方式，将决定版面整体的稳定感。亮色系的图片以及留白较多的文字段落，都是较为轻盈的版面元素，而暗色系的图片以及粗体的文字，或是行距很紧凑的段落，则是较沉稳的元素。如果将重的元素集中在版面的某个位置，而让其他较轻的元素散落在版面各处，版面的重心就会不均衡，给人不稳定感。

思考与巩固

如何设计好版面的重心与平衡？

五、群组化分类

学习目标	什么是群组化分类。
学习重点	版面设计中，群组化分类的目的。

问题：如何避免版面杂乱？

　　版面中把相似的设计要素，如相同的标志、颜色等紧凑在一起即"群组化"；不相似的设计要素即产生群组化后的"群距"。出现杂乱的一个原因就是版面内没有群组化和群距。

版面杂乱
版面中各设计要素没有群组化分类放置，
出现要素杂乱、信息不清的问题

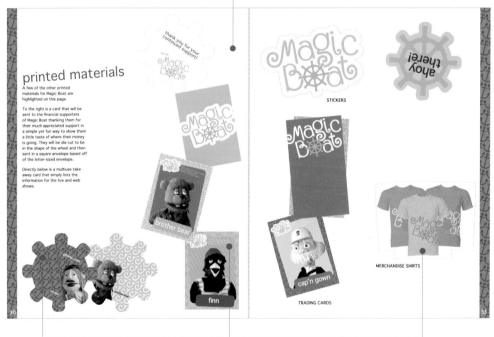

修改前

要素信息分区不明确
简单地将庞杂的要素排列到版面中，图形之间
缺乏有效的区分，对读者缺乏有效的阅读引导

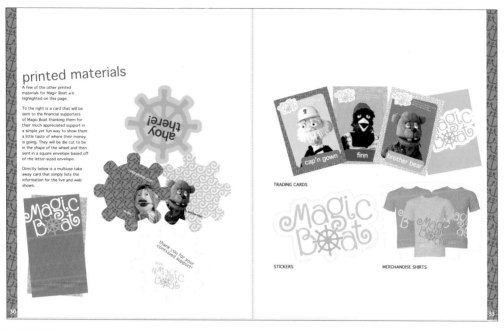

将同类信息分为一组，利用人眼识别就近原则构成群组，使读者阅读更加顺畅

设计要点：利用群组化的方式对内容进行分类

以颜色和形状这类视觉元素为主，再加上其他有意义的元素组成区域，这样的分类方式称为"群组化"。群组化除了可简洁有效地为页面分类外，还能带来井然有序的印象，而这样的手法在处理大量商品的介绍页面时非常有效。

颜色、形状、尺寸和花纹等都可以作为群组化的主要依据，而只要群组化的依据够明确，就能完成简单易懂的版式设计。

思考与巩固

版面编排设计中，群组化分类的目的是什么？

六、添加装饰元素

问题：如何用有限的素材制作版面中的重点装饰？

装饰具有打扮、修饰、点缀、装点的含义，版面内的文字字体、图像图形、线条、表格、色块等可以适当地进行装饰设计，并以优美的视觉方式艺术地表达出来，从而使观看者直接地感受到版面传递的美感。

版面缺少高级感

给人一种轻率而低级的印象，版面缺乏张力，死气沉沉，不够吸引读者

草率地使用图片

没有对图片进行筛选和比较，草率地将图片置于版面当中，给人一种低劣的感觉

修改前

在不影响图片与文字的前提下加入不同的背景色，也能带来不错的效果，背景色不仅可作为吸引目光的重点装饰，也能为版面增加活力

对图片和文字重新编排，使版面统一而严谨，改变文字的排列方式，使文章有一种严谨的高级感

设计要点：添加装饰元素

井然有序的版面能给读者留下简单易懂、清爽干净的感觉，但是同时常常让人觉得索然无味，产生过于呆板的印象。此时，可以让版面的某一角落脱离原有的编排，缓和整体的紧绷气氛，让人感受到版面的亲和力。改变图片的位置、字体大小和背景色等，都能为版面带来不一样的变化。

思考与巩固

添加装饰元素的方法、手段有哪些？

七、留白

学习目标	版面编排设计中留白的目的与作用。
学习重点	掌握版面设计中留白的技巧。

问题：如何让内文看起来高雅而有质感？

留白是中国艺术作品创作中常用的一种手法，指书画艺术创作中为使整个作品画面、章法更为协调精美而有意留下的空白，给人留有想象的空间。在版面中留白可以达到增加观者想象空间，提高版面品格意蕴，获得美感的目的。

版面元素不精致

图片和文字偏大，给人一种"大手大脚"的感觉，缺乏高级感。"大"元素总给人不够精致的印象

修改前

版面过满

图片和大量文字将版面撑满，过满的版面让人感到压迫、无法呼吸

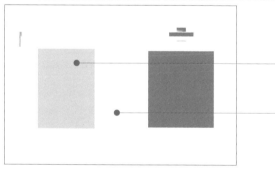

缩小图片比例和文字的大小，使版面更加精致和紧凑

缩小图片比例和文字的大小后，版面拥有大面积的留白，使版面看起来高级而有质感

设计要点：大量留白和宽松的排版

如果想编排出使图片具有存在感的版面，并不是仅放大文字就可以实现的。编排方式不同，图片给人的印象也会有所差异。

一般的矩形图片本身就有框，因此图片就如同一张画，有固定的形象。如果将高明度的图片配置在大量留白的版面里，由于两者之间的叠加效果，将更能强调沉静、知性的氛围。另外，如果想要进一步强调固定的印象，可以将左右页面编排成对称的形态，这样也能得到很不错的视觉效果。

思考与巩固

对比传统中国画中"计白当黑"的观点，思考版面编排设计中留白的作用是什么？

八、自由版面

学习目标	掌握自由版面的特点。
学习重点	让版面看起来更加有趣的方法与技巧。

问题：如何让版面读起来更加有趣？

　　自由版面可以被理解为无任何限制的设计，但也并不是毫无规则地任意而为。自由版面编排是通过将版面中的元素相对自由组合、排列而得到相对有趣的视觉意象。自由编排设计是一种新型设计手段，它打破了古典设计与网格版式设计的制约与限制，是当代出现的具有前卫意识的版式形式和风格。

文字排版机械

文字编排缺少变化，版面显得机械、呆板、垂直或水平的线条让版面缺乏动感，不够活泼自由

Milton GLASER

Orem Ipsum è un testo segnaposto utilizzato nel settore della ti e della stampa. Lorem Ipsum è considerato il testo segnaposto dard sin dal sedicesimo secolo, quando un anonimo tipografo p cassetta di caratteri e li assemblò per preparare un testo cam sopravvissuto non solo a più di cinque secoli, ma anche al passa videoimpaginazione, pervenendoci sostanzialmente inalterato. popolare, negli anni '60, con la diffusione dei fogli di caratteri tr "Letraset" che contenevano passaggi del Lorem Ipsum, e più mente da software di impaginazione come Aldus PageMaker, cludeva versioni del Lorem Ipsum. Lorem Ipsum è un testo seg utilizzato nel settore della tipografia e della stampa. Lorem Ipsu siderato il testo segnaposto standard sin dal sedicesimo secolo, un anonimo tipografo prese una cassetta di caratteri di caratter grafici gratuta, e li assemblò per preparare un testo campione.

Lorem Ipsum è un testo segnaposto utilizzato nel settore. pografia e della stampa. Lorem Ipsum è considerato il testo s sto standard sin dal sedicesimo secolo, quando un anonimo t prese una cassetta di caratteri e li assemblò per preparare ca sopravvissuto non solo a più di cinque secoli, ma anche al passa videoimpaginazione, pervenendoci sostanzialmente inalterato. popolare, negli anni '60, con la diffusione dei fogli di caratteri tei "Letraset" che contenevano passaggi del Lorem Ipsum, e più mente da software di impaginazione come rem Ipsum è un testo posto utilizzato nel settore della tipografia e della stampa Lorem è considerato il testo alla videoimpaginazione, pervenendoci zialmente inalterato. Fu reso popolare, negli anni la diffusione dei fogli di caratteri trasferibili "Letraset" che cont passaggi del Lorem Ipsum, e più recentemente da software di ir zione come Aldus Pquando un anonimo tipografo prese una ca caratteri e li assemblò per preparare uageMaker, che includeva del Lorem Ipsum. Lorem Ipsum è un testo segnaposto utilizzato tore della tipografia e della stampa. Lorem Ipsum è considerat

TROVARE UN'IDENTITÀ

Solo a più di cinque secoli, ma anche al passaggio ffware di impaginazione come Aldus PageMaker, che includeva versioni del Lorem come Aldus PageMaker, che includeva versioni del Lorem Ipsumolo a più di cinque secoli, ma anche al passag gio ffware di impaginazione come Aldus PageMaker, che includeva versioni del Lorem Ipsumolo a più di cinque secoli ma anche al passaggio ffware di impag nazione com Ipsum.

Solo a più di cinque secoli, ma anche al passaggio ware di impaginazione come Aldus PageMaker, che includeva versioni del Lorem Ipsum. Solo a più di cinque secoli ma anche al passaggio ffware di em paginazione come Aldus PageMaker, che includeva versioni del Lorem Ipsum.

Solo a più di cinque secoli, ma anche al passaggio ffware di impaginazione come Aldus PageMakee.

lo a lo a più di cinque secoli, m passaggio ffware di impagina del Lorem Ipsum. Solo a più secoli, ma anche al passaggi impaginazione come Aldus F che includeva versioni del Lor Solo a più di cinque più di cir li, ma anche al passaggio ffwa di cinque secoli, ma anche a ffware di impaginazione com PageMaker, che includeva v Lorem Ipsum.Solo a più di cir ma anche al passaggio ffware ginazione come Aldus Page includeva versioni del Lorem

IDENTITY "A"
Milton Glaser, USA

Solo a più di cinque secoli, ma anche al passaggio ffware di impaginazio ne come Aldus PageMakee

6 · H-News

修改前

版面单调

版面只有黑白两种颜色，显得单调、毫无生机，缺乏引人注目的重点设计

LOVE NY
Milton Glaser, USA
olo a più di cinque secoli, ma
anche al passaggio. Aldus Pa
eMaker, che includeva versioni
del Lorem

DYLAN
Glaser, USA
oro di Solo a più di con
coli, anche al passaggio
di impaginazione cinque
anche al passaggio Pa
che che includeva.

OLIVETTI
Milton Glaser, USA
Solo a più di Solo a più di cin
que secoli, anche al passaggio
fivware di igio fivware di impag
nazione come Aldus PageMa
ker, che includeva.

H-News · 7

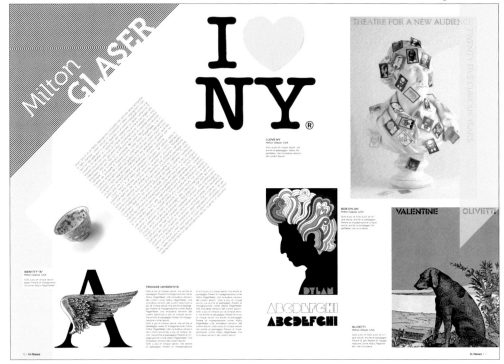

改变部分元素的颜色，为版面增加引人注目的重点设计，增加版面的趣味性

文字编排打破传统的网格系统，将文字倾斜放置就能让版面变得生动幽默，具有动感

设计要点：自由版式

　　以矩形图片作为元素进行编排的页面里，除了版面是矩形外，图片本身也是矩形，因此很容易让人觉得呆板。如果希望缓和这种呆板的感觉，并呈现出自然风格与朴素气氛，就可以采取自由式版式设计。

　　通过像小朋友做手工剪纸的方式，呈现出歪七扭八的手工感，反而能使版面洋溢柔和、悠闲的氛围。虽然只是将图片稍微倾斜放置，但却能让间距更宽松。使版面氛围与图片风格相吻合，便是此版式设计的要点所在。

思考与巩固

　　1. 自由版面是绝对的自由吗？

　　2. 如何让版面变得生动、有趣？

版面设计中的文字　第四章

　　版面编排中，文字是非常重要的设计元素。虽然文字的目的是为了内容的传达，但文字本身的变化，还有文字排列的疏密，以及文字的空间、诱导作用等都能给版面带来极强的视觉冲击力。版面中不同字体的视觉效果也不同。在具体版面编排设计中，为了获得丰富的版面变化并区分不同内容的不同层次，可在小范围内变换字体，只需将字体或加粗、或变细、或拉长、或压扁、或调整字距、或变化字号等。总之，一个版面的字体不宜超过四种，否则将显杂乱，缺乏整体感。

一、文字编排设计的基本方法

学习目标	掌握文字编排的基本方法。
学习重点	文字编排的原则与技巧。

文字是版式设计中的基本要素，版面中的文字排列是否得当，直接影响到读者的内心感受和阅读效率。合理的文字编排能提升版面的整体美感和视觉舒适度，通过文字阐述能够帮助读者理解画面的主题。因此，为了设计出更好的版式作品，应当遵循以下三项基本方法，它们分别是准确性、识别性和艺术性。

1 文字编排的准确性

版面中的文字编排，其准确性主要体现在两个方面，一是字面意思与中心主题的吻合，只有当阐述的内容与主题吻合时才能达到传播信息的目的；二是文字排列与版面整体的风格要搭调，即文字的编排设计要迎合版面中的图形及配色。

对于版面设计而言，文字主要起到说明主题信息的作用，读者也是通过文字来加深对该主题的印象的，因此，文字内容的准确性是进行文字编排时必须遵守的一项基本原则。

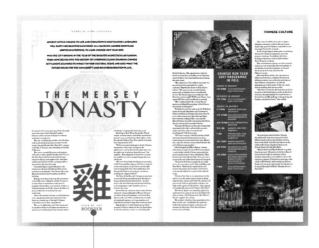

文字信息的准确性

利用精简的说明方式，将版面的主题内容阐述得精准到位，从而提高文字的信息表述能力

2 文字编排的识别性

为了赋予文字强烈的识别性，设计师通常会根据版面主题的需要，对文字及其排列方式进行艺术化处理，利用这种手段来提升文字段落在版面中的视觉形象，从而吸引读者的视线，留下深刻的印象。通过对文字的结构与笔画进行艺术化处理，使文字表现出个性的视觉效果，常见的处理方法有拉伸文字的长度、将文字进行扭曲化表现等。

在版面设计中，可利用奇特的文字设计来冲击读者的视觉神经，从而提高文字与版面的辨识度。

增强文字的识别性

利用字体视觉风格的变化，使字体在版面中显得格外醒目

改造字体的笔画

通过改造字母的笔画特征营造出具有独特魅力的字体效果，使整个版面体现出充满年轻活力的视觉意象

设计风格具有连贯性

为了使文字段落能准确地反映版面的主题思想，应要求文字的编排样式与画面整体在设计风格上要有连贯性。通过遵守该编排原则，赋予版面和谐的视觉效果

3 文字编排的艺术性

艺术性是指在进行文字编排时，将美化目标对象的样式作为设计原则。在版面设计中，可以通过夸张、比喻等表现手法来赋予单个字体或整段文字以艺术化的视觉效果，同时打破呆板的版式结构，从而加深观赏者对画面信息的印象。

在版面的文字设计中，将个别文字进行艺术化处理，使版面局部的表现力得到加强，让观赏者感到眼前一亮，对该段信息产生强烈的感知兴趣。通过这种表现手法，使局部文字的可读性得到巩固，从而进一步提高整体信息的传播效率。

将标题文字作为版面主题创意的基本元素，结合文字的拉伸或旋转，打造出透视的视觉效果

此外，还可以在文本的排列与组合上体现文字编排的艺术性。在实际设计过程中，可以通过具有意蕴美元素的字体设计（通过这些视觉元素的内在意义），如具象化的视觉风格、有传统韵味的象征性图形等，来提升文字编排的视觉深度，使版面整体流露出艺术化的氛围与气息。

通过加入具象化的折纸形象的字体设计，来提升整个版面的艺术性和趣味性，间接展示了文本信息内容的生动性

4 图形化文字编排

人们将平时看到的事物进行具象化的总结与归纳，并结合自身主观的情感因素，将这些事物与字体结构组合在一起，以此构成文字的图形化效果。

(1) 动物形象

在设计领域中，动物向来都是最具代表性的图形元素之一，关于它的创作早在远古时代就已经存在了。在文字的图形化设计中，常见的设计元素为各类动物的外形。此外，还有一些虚构的动物被应用到文字的图形化设计中，例如凤凰、麒麟和龙等具有象征意义的虚拟动物元素。

将字母以动物图形的样式进行排列，以打造出具有象征性的图形化文字。设计师将文字编排与特定的动物形象结合，从而将观者的视线集中到文字区域

(2) 人物形象

在文字的图形化设计中，人物元素也是常见的创作题材之一。对于设计者来讲，人物元素有很强的可塑性，如人物的五官、表情、手势和动作等，它们在视觉上都具有强烈的象征意义。因此，以人物元素为设计对象的图形化文字往往能将主题信息表述得形象且到位。

将文字进行有目的地排列与组合，以
此构成人物形象的图形效果。文字在
排列方向和大小比例上都进行了变化
与设计，用这种编排手段来营造具有
空间层次感的版面效果

（3）工具形象

　　这里的工具通常是指生活中接触到的一些用具，比如交通工具、修理工具等。在
进行文字图形化设计的过程中，不同的器物所代表的含义是存在差异性的，应根据版
面的主题要求来选择合理的器物图形，使画面传达出准确的信息。

由大量文字拼贴组合成汽车的图形，在视觉上带给观者新
奇、独特的心理印象。这样的文字编排形式可以非常直观
地反映出版面的主题信息

（4）装饰形象

装饰性文字是一种常见的艺术字体，它的绘制方法主要有两种：一种是计算机绘制，另一种是手工绘制。在平面设计中，装饰字体不仅要有完美的外形，同时还应具备深刻的内涵与意义。

在版面的字体编排与设计中，文字的装饰化设计并没有明确的设计规章与要求，简单来讲，它只是一种单纯追求视觉美感的设计方式。需要注意的是，在进行该类字体的设计时不能太过盲目，应当结合主题需求及文字内容，使字体不仅具有绚丽的外观，同时还兼备一定的含义与深度。

通过对字母笔画的拉伸与变形，设计出具有装饰性美感的文字效果。将装饰性文字与文本安排在一个版面，在提供文字信息的同时又体现出版面的独特审美趣味

思考与巩固

1. 说出文字编排的四种基本方法。
2. 思考文字编排的四种基本方法在版面设计中的重要性。

学习目标	掌握段落文本基本的编排方式。
学习重点	段落文本的三种编排方式。

1 齐中

以中心线为轴，两边的文字字距相等、行长不等。这种编排方式使整个版式简洁、大方、整体性强，让视线更集中，更能突出中心，给人高格调的视觉感受。文字齐中排列的方式不太适合编排正文，但很适合编排标题。

2 齐左或齐右

齐左或齐右的排列方式空间性较强，使整个文字段错落有致，具有节奏感。齐左或齐右时在行首或行尾都会有一条明确的垂直线，图形与其搭配会更协调。

3 文字的自由编排

文字的自由编排是一种较感性的排列方式，在编排过程中多采用无网格的排列，可根据设计师的喜好运用少量文字，轻松、自由地围绕主题展开编排。整个版式具有活泼、自由、灵动、无拘束的视觉效果。自由编排的方式更能表现出设计师的创意与风格，并具有强烈的视觉效果。

在自由版式设计中，编排行为既是平面的又是立体的，既有时间性又有空间性。字图一体还体现为版式的编排和图片可以任意叠加重合，以增加画面的空间层次感。

思考与巩固

说出段落文本三种不同编排方式的特点与应用技巧。

三、强化文章的可读性

学习目标	如何加强文章的可读性。
学习重点	文章可读性的决定要素。

问题：有大量文字的版面如何强化文章的可读性？

文章行长过长
一行中的文字太多，不容易阅读

修改前

图片不醒目
相对于整个版面来说，图片跳跃率
低，没有传达出想要传达的内容

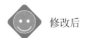

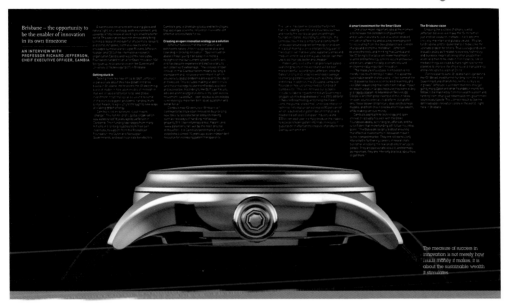

调整行长，对文章进行分栏，有效强化文章的可读性

在版面内最大限度地使用图片，提高图片的跳跃率，使图片更准确地传达出想要传达的内容

设计要点：强化文章的可读性

　　版面的使用率、段落编排的设置以及内容边界位置的安排，都必须依照版式设计的整体风格来决定。将大量元素"塞"进页面时，版面使用率变高；如果希望拥有高级感与沉着感，则应采取低版面使用率的方式，这是版式设计的基本概念。例如，在杂志版面的版心内，内文一般分为4~5段，并且配合目的性与目标群体的特点，进行字距、行距和段落间距等的调整。内文字数较多的版面，其格式必定会设置为塞满版面的状态，以创造充满活力、活泼的氛围。

思考与巩固

　　决定版面中文章的可读性有哪些因素？

四、文字图像化

学习目标	文字图像化的目的。
学习重点	如何让文字实现图像化。

问题：如何使文字为主的版面更加有趣？

文字排列单一
水平排列的文字使版面看起来规整严谨，
同时给人留下呆板、单一的印象

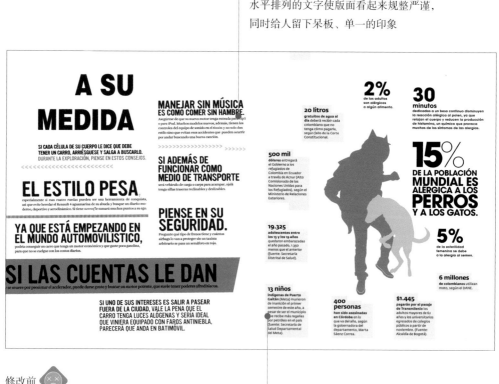

修改前

版面单调
相对整个版面来说文字过多，容易使人产
生视觉疲劳，版面缺乏娱乐性和趣味性

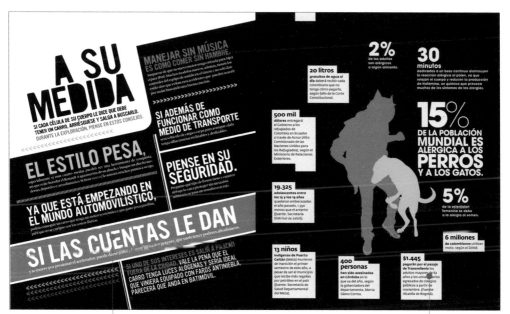

改变文字的排列方式，倾斜的
文字为版面增加了趣味性，其
既是文字也是图像

为版面增加背景色，一方面丰
富了版面，另一方面也增强了
文章的可读性

设计要点：文字图像化

以文字为主的版面通常会因为文字过多而缺乏表现力。为了避免页面变得单调，使用明确的配色是不错的选择。例如，为了避免因配色复杂而让人感到不舒服，就使用高饱和度的单色。若将文字改为图片的方式呈现，则更能突显版式设计的存在。如此一来便能摆脱单调的设计，而让读者印象深刻。

思考与巩固

让文字图像化的方法、手段有哪些？

五、提高文字跳跃率

学习目标	如何提高文字跳跃率。
学习重点	提高文字跳跃率的方法与手段。

问题：如何为标题创造强烈的风格？

修改前

文字跳跃率低
文字编排在图片下方，由于使用了
较小的文字，文字之间缺少对比且
跳跃率低，可读性不强

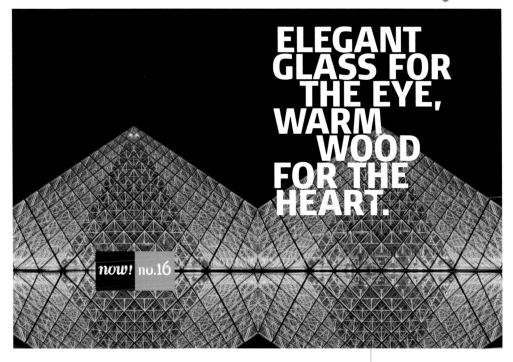

调整文字的位置和大小并错落排列，提高跳跃率。将文字编排在图片上的同时也提高了对比度，使版面更吸引人

设计要点：提高文字跳跃率

　　文字跳跃率的高低会影响版面的气质。文字跳跃率的高低是对比出来的，高文字跳跃率更引人注目、亲和力更强，而低跳跃率的就显得安静、典雅。高文字跳跃率更吸睛、更有亲和力，其所传达出的感受更活泼，但缺乏格调感；低文字跳跃率很有格调与品质感，但整体不活跃，比较无聊和乏味。

　　思考与巩固

　　提高文字跳跃率的方法与手段有哪些？

六、加强文字对比

学习目标	加强文字对比的目的。
学习重点	加强文字对比的方法与手段。

问题：如何使文字更容易阅读？

文字不容易识别
深蓝色的背景上用黑色文字，文字和背景的对比不够强烈，不容易识别文字信息，信息传达效率差

文字不够有特色
深色背景用白色文字，文字有一定跳跃，但文字间的编排方式有些平均，缺乏趣味性和亮点设计

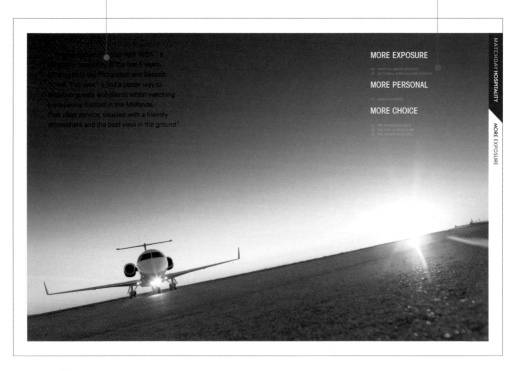

修改前

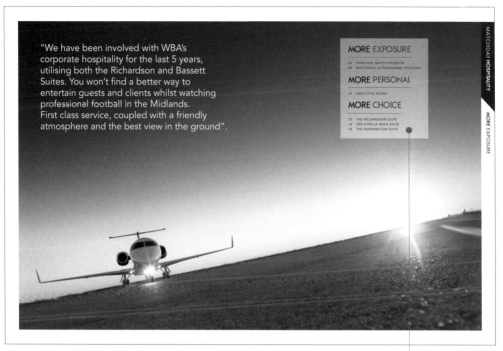

改变文字的大小和文字的颜色，使文字信息更容易识别

改变部分文字的颜色和字体，为文字添加变化，使文字更加醒目，活跃版面气氛

设计要点：加强对比

内文大多是白色背景配上黑色文字，或是黑色背景配上反白文字。这两种组合方式的文字颜色与背景色的明度对比可读性也很高。由此可知，想要提高文字的可读性可加强文字与背景色之间的明度对比。另外，虽说将文字颜色设置为黑色或白色便能有效地确保可读性，但如果希望标题能够呈现诉求力，或是想为版面营造氛围，除了明度对比之外，还必须考虑色相间的对比。不过，互为补色的配色方式常常会让版面过于复杂而降低可读性，这点要特别注意。

思考与巩固

1. 如何加强版面中文字的对比？
2. 加强文字对比的目的是什么？

学习目标	对话框的作用。
学习重点	如何利用对话框增加版面的可读性。

问题：如何使辅助性说明文字变得有趣？

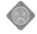 修改前

商品与说明性文字割裂

版面中的商品与其说明性文字之间
缺少关联，不能有效地引导读者了
解商品信息，易造成关联误判

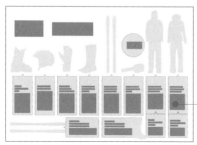

在商品的说明性文字上加上对话框，并用对话框指向其说明商品，这样能有效地引导读者阅读文字，了解商品，就好像商品在直接与消费者对话，给人以亲切感

设计要点：利用对话框

为了进一步说明内容并提高大量资料的可读性，常常会使用引导线这种版面元素。而这也是图注不可或缺的元素之一，它可以让复杂的内容瞬间变得简单易懂。引导线除了能够提高页面的说服力外，还和分割线一样，可通过增添样式变化的方式，成为版面中的装饰元素。

另外，对话框也是相当好用且常见的版面元素之一。对话框除了能将图片处理成插图的感觉，同时也能营造漫画般的亲切感和趣味感，并营造出软性的印象。使用对话框这类版面元素可以创造浅显易懂的页面。

思考与巩固

版面中对话框的作用是什么？

八、适量弱化文字

学习目标	弱化文字的目的。
学习重点	弱化文字产生的效果。

问题：如何创造出有格调的版面？

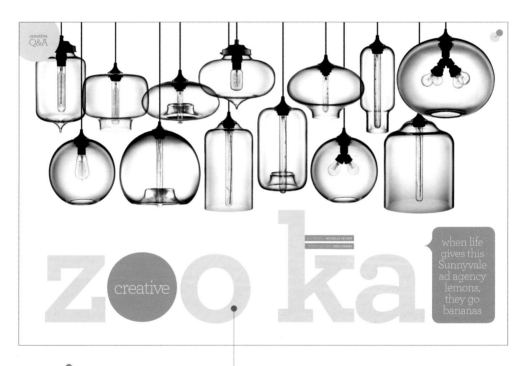

修改前

文字过于强烈

文字和图片的视觉度过于均衡，弱化了整个版面的对比，显得没有重点。文字大而色彩鲜艳，和图片之间没有对比，使版面没有格调感

通过调整文字大小和颜色来适当弱化文字，加强其与图片之间的对比。增大文字与图片之间的留白面积，使版面显得既有重点又有格调

设计要点：适量弱化文字

在人们的印象中，大而亮的东西往往会更加吸引人的注意，能给人留下更加深刻的印象。所以在进行版式设计时，为了加深读者对部分信息的印象，往往会选择将那些信息以最大的形态呈现在版面当中。可有时这样做反而会使版面中的元素缺乏对比，造成"处处是重点、处处无重点"的尴尬场面。因此，在进行版面编排时，适当弱化部分元素可以更有效地强调版面，使版面更吸引人、更有格调。

思考与巩固

1. 版面编排设计，弱化文字的目的是什么？
2. 弱化文字的方法、手段有哪些？

九、同时强调图片和标题

学习目标	如何同时强调图片和标题。
学习重点	图片和标题的关系。

问题：如何创造出有格调的版面？

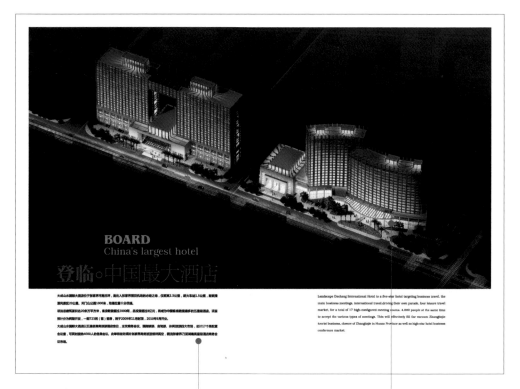

BOARD
China's largest hotel
登临。中国最大酒店

修改前

文字与图片割裂

在图片周围增加白框后，才放置文字信息，因而显得有些单调、无聊。由于大量文字信息被放在图片下方，导致其与图片缺乏有效互动、相互割裂

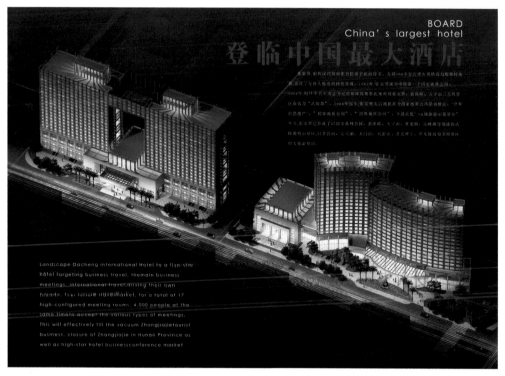

在保持文字可读性的前提下，在满版的出血图里放置文字信息，让文字与图片产生互动，同时强调图片和文字，使图片更加活跃

设计要点：同时强调图片和文字

想要同时突显图片与标题时，可以在跨页图片上摆放标题文字。对于杂志等包含信息量较大的版面来说，这种手法很常见。

在编排过程中要特别注意文字的颜色。如果文字颜色无法与图片颜色形成对比，则文字的可读性就会大幅下降。因此，文字颜色大多会选择白色、黑色或是大红色这类高饱和度的颜色。同时，还需要通过均衡的字体和字体大小设置，为版面创造不同的比重，并将其放置在能与图片相呼应的位置上。

思考与巩固

在版面编排设计中，如何同时强调图片和标题？

十、利用新字体

问题：如何创造出有亲和力的版面？

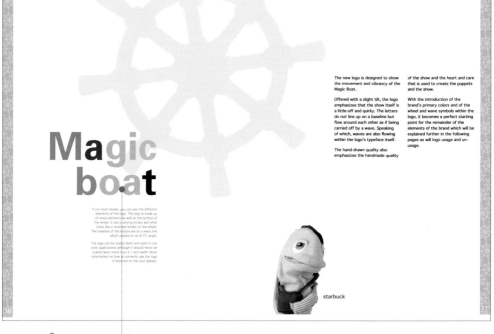

修改前

缺乏亲切感

这是一个卡通画的版面，尽管已经
使用了改变文字颜色的方法来提高
文字的趣味性，可是印刷字体仍然
缺乏一种童话般的自然亲切感

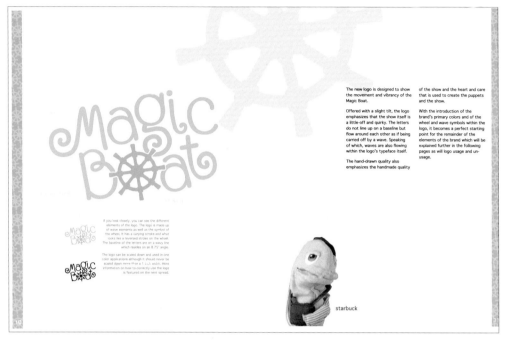

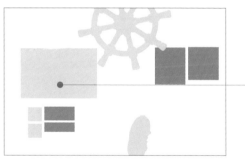

将工整严肃的印刷字体换成活泼可爱的手写字体，让版面透露出亲切的温和感。同时，也与版面氛围相呼应，大幅度提升了版面的可爱度

设计要点：利用新字体

现今的广告及平面设计中经常会使用手写字体等新字体。虽然一般的印刷字体具有较强的可读性，也给人带来完美而工整的感觉，但手写字体能给人带来温暖、简朴的感觉，使版面展现出悠闲、自然的气氛。

不过，如果草率地使用手写字体，往往会降低品质，变成很不成熟的版式设计。因此，手写字体最好应用在单纯的版面里，作为重点装饰。

思考与巩固

使用新字体在版面编排设计中起到了什么作用？

十一、强调文字

学习目标	强调文字的目的。
学习重点	强调文字的方法与手段。

问题：如何制作出段落清晰的版面？

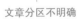
修改前

文章分区不明确

庞大的文字信息被编排在版面中，文字间缺少对比与区分，降低了文章的可读性，需要读者有足够的耐心才能将文字信息看完

版面单调

版面中缺少强调产品或主题本身与众不同的特征，并把它鲜明地表现出来。设计师应该将这些特征置于版面的主要视觉部位或加以烘托处理，使消费者在接触版面的瞬间很快对其产生视觉兴趣，达到刺激购买欲望的促销目的

将每段文字的标题信息进行重点设计，改变原有字体、大小和颜色，使其能统领整段文字信息，同时，也能够有效地对文字段落进行分区，极大地提高文字的可读性

设计要点：段落分区

在视觉元素较少，或是想要将文字作为设计重点，同时又想更加明确段落之间的分区时，便可将部分文字当作视觉设计来运用。

不管是将文字作为背景，还是利用鲜艳的颜色作为整休版面的重点装饰，其最终目的都是有效地提高文章的可读性。利用改变部分文字大小、颜色等方式来实现段落分区，增强文章的可读性。这种设计手法还能有效提高页面的诉求力。

思考与巩固

1. 强调文字的方法、手段有哪些？
2. 如何制作出段落清晰的版面？

十二、文字的节奏感

学习目标	什么是文字的节奏感。
学习重点	决定文字节奏感的要素。

问题：纯文本如何制作出节奏感？

布局没有节奏感

将文本信息简单地排列出来，没有其他元素与文字形成对比，布局没有节奏感，版面呆板又无趣

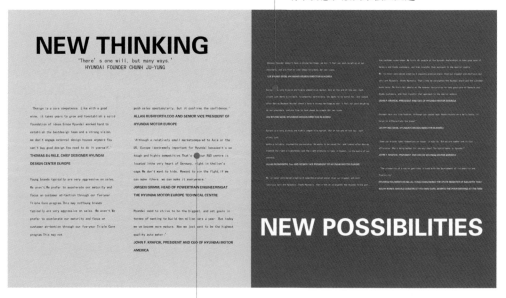

修改前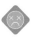

文本过于均衡

缺乏重点设计，只是把文字信息排列出来。由于文字之间没有对比，导致版面过于均衡

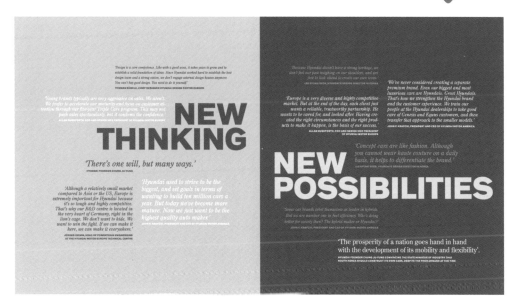

保持版面观看顺序不变，改变文字的颜色、字体，以及段落的行长，对文字进行错落编排，使得版面有一种抑扬顿挫的节奏感，显得活泼有趣

设计要点：节奏感

　　纯文本的版面通常会让人觉得缺乏重点，看起来比较呆板。因此，在版面中会放置不同尺寸的图片，以强调元素之间的比重。

　　在没有图片的纯文本版面中也可以强调元素之间的比重。通过段落的位置、字体等，自然地创造出版面之间的视觉顺序，增强版面的节奏感，通常视线都是由上而下、由左往右流动的。

思考与巩固

1. 版面中文字的节奏感是如何产生的？
2. 纯文本版面中，如何制作出节奏感？

十三、汉字与字母搭配

学习目标	汉字与字母搭配的技巧。
学习重点	掌握复合字体搭配使用的方法。

复合字体

复合字体是在一段文字中，对中文部分使用中文字体，英文部分应用英文字体。

问题一：为什么要用复合字体？

复合字体能够有效改善中文字体中英文字符不够美观的现象。

问题二：影响复合字体的因素有哪些？

文字的粗细以及文字的笔画是否有粗细变化。

问题三：如何搭配中英文字体？

在搭配中英文字体时，要充分考虑到字体的各种特征，如文字的粗细、笔画（是等粗的还是有粗细变化）等。尽可能选择字形看起来比较接近的字体进行搭配。

版面设计Design	版面设计Design
笔画等粗	笔画有粗细变化

版面设计Design	宋体
版面设计Design	宋体+Roman

用复合字体来改善宋体中不够美观的字形

版面设计Design	宋体
版面设计Design	宋体+黑体
版面设计Design	标宋+等线
版面设计Design	粗黑+细黑

不美观的复合字体搭配

版面设计Design	宋体+Roman
版面设计Design	标宋+Elephant
版面设计Design	黑体+细黑

常用的美观的复合字体搭配

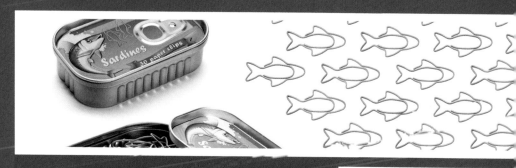

版面设计中的图片 第五章

　　在版面中，除文字以外的一切有形的部分都可理解为图片（图形），版面中的图片亦称为"图版"。图片在版面的编排过程中起着举足轻重的作用，理解图版构成与设计的原理和方法是保证版面设计质量的前提。图片面积的大小不仅影响版面的视觉效果，还直接影响了情感的传达。大面积的图片有先声夺人之势，感染力强，能给人舒畅的视觉感受；小面积的图片比大面积的图片显得精致得多，简洁而典雅是其特点，但同时也给人拘谨、静止、视觉弱化的感受。

一、版面设计中的"图"

学习目标	掌握版面中"图"的作用。
学习重点	版面中"图"的设计技巧与方法。

1 图形在版面设计中的应用

　　图形是一切视觉要素的基础。在版面上，图形有大小、色彩、肌理和外形的变化。不同的编排技巧和对原始图片的形态处理都会使"图"传递出不同的信息和情感。

　　图形作为比较直观的信息传达形式，以其独特的表现力，在设计中的运用极广。图形在版式编排中，既可以是影响和把握画面视觉冲击力的面，也可以是散落于画面的点，以各个点之间的内在联系，形成活跃的版式效果。图形因为占据了版面的重要位置，有的甚至是全部的版面，所以往往能最先引起人们的注意，并激发读者的阅读兴趣。只有了解图在版式设计中的编排技巧，才能游刃有余地创造出与众不同的版式设计作品。

2 图的形态与处理方法

(1) 大面积图的运用

　　大面积的图不但引人注目且感染力强。大图通常用来表现细部，如人物表情、手势，某个对象的局部特写等，能在瞬间使人产生直观的感受并具有亲和力。许多时尚杂志、样本设计、画册、画报等版面中常用高质量、大幅画面的图片作为主体，流露出极强的时尚感与现代气息。将图充满版面的无边框的排列形式叫作"出血"。此种方式不受边框限制，可使版面更为大气与舒展，同时与其他内容形成视觉对比。

（2）图片的裁剪处理

在固定的页面范围内进行排版时，往往会根据整体构图的需要对图片进行剪裁，使整体版式呈现更为美观的设计效果。

为了使图片以一种独立的方式呈现，设计中可以对图片进行去底处理。去底不仅能去掉繁杂的背景，还能使主体物突出，以便使图片与版式中的其他元素更和谐地结合，使画面的空间感更强，设计范围更广泛。通过这种方式可以轻松、灵活地运用图片。需要注意的是，排版时要保证图像的完整性，被裁剪得残缺的图片容易给人造成不舒服的感受。

（3）图片的局部提取应用

　　版式设计中通过分割剪切、对图片的局部提取等方式可以延伸设计的美感，增加画面的秩序感与结构层次。

　　既可以从原图中截取几组蕴含创意的局部图片，将其用在不同的地方，来配合画面的版式设计；也可以选取原图片中的某个局部做重点展示，形成局部与整体共存的呼应关系，使版式布局协调。

思考与巩固

　　版面设计中"图"的设计技巧与方法有哪些？

二、利用图片自身的动感

学习目标	图片的动感。
学习重点	合理利用图片自身的运动感。

问题：如何编排出具有动感的版面？

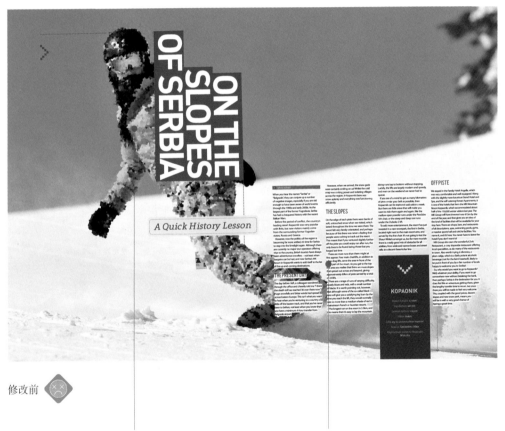

修改前

没有考虑图片的动感

人物图片的动感十足，但版面编排时忽略了这一重要细节，弱化了版面的动感

文字编排弱化了图片的动感

文字编排规矩，缺乏张力和变化，没有与图片的动感形成呼应

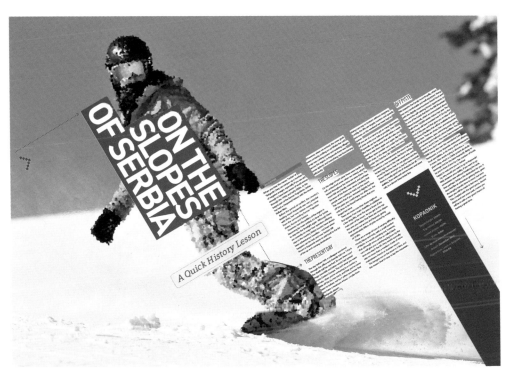

改变文字的编排方向，使文字的倾斜角度
与图中人物的运动方向一致，充分利用图
片使版面具有强烈的动感

设计要点：利用图片自身的动感

一般情况下，如果将跨页分成左右两页，并将其设计成对比构图，就能清楚地体现图片之间的异同，同时也能赋予版面动感。

想要设计出具有强烈动感的版面，除了可以从页面布局的技巧入手，还可以充分利用图片本身的动感。一些图片本身就具有强烈的动感，在图片中就隐藏着一条运动线。只要抓住这条运动线，并围绕其运动性进行重点设计，就能编排出具有强烈动感的版面。

思考与巩固

如何编排出具有动感的版面？

三、合理裁剪图片

学习目标	合理裁剪图片。
学习重点	裁剪图片的技巧。

问题：如何充分利用图片的优势？

修改前

版面编排散漫

文字与图片的组合方式割
裂，大面积无用空白使版面
松散、缺乏张力

调整文字方向，突出图片信息

将标题文字由水平方向调整为垂直方向，降低文字的视觉度。重新裁切图片，扩大图片信息量，从而得到既有对比，又突出主题的版面

设计要点：合理裁切图片

合理地裁切图片，可以明确地突显编排意图。决定裁切方式时应注意内容的重点，以及能体现图片含义的关键点。另外，排版时不能只考虑单张图片，而是应该综合考虑页面中各要素之间的组合方式与相对位置。

思考与巩固

如何合理裁切图片？

四、利用图片引导读者视线

学习目标	利用图片引导读者视线。
学习重点	通过图片位置有效地引导读者阅读内文。

问题：如何有效地引导读者阅读内文？

修改前

文字编排呆板

忽略了图中人物的视线

没有在人物的视线上做文章，文字与人物之间缺乏互动，版面显得无趣

将文字置于两张图片中间，利用人物的视线引导读者阅读内文，使版面有趣、活泼

设计要点：利用图片引导读者视线

1. 无论是希望读者将注意力聚焦在大标题上，还是希望读者的视线从标题到内文，再从内文到图片，都可以利用版面编排技巧制造读者的阅读方向。

2. 版面中最明显的方向就是人物的视线方向。使用人物图片时，图片中人物的视线方向将影响版面的视觉顺序。

3. 利用这样的方向性，在赋予页面节奏感的同时形成引导线，并建立具有不同比重的版式设计。

思考与巩固

有效引导读者阅读内文的方法有哪些？

五、强调与对比

学习目标	有效地强调版面中的内容。
学习重点	强调版面中内容的方法与手段。

问题：如何有效地强调内容？

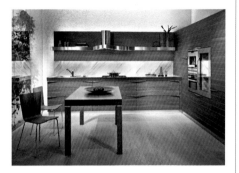

 修改前

图片对比不够

两张图片的对比不够强烈，图片跳跃率不高。
视觉度均衡的图片使版面重点不突出

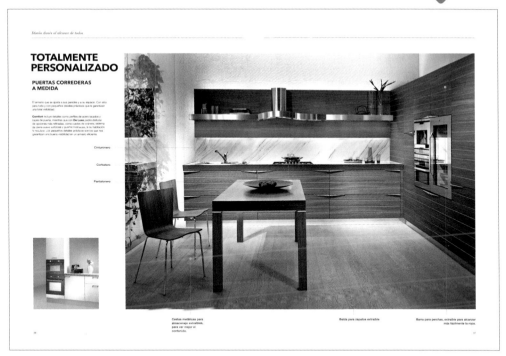

调整图片尺寸和比例，提高图片跳跃率，增强图片之间的对比，强调版面重点设计，明确地传达出想要表达的内容

设计要点：强调与对比

当所要设计的内容是两个对比的对象时，可通过强调重点设计，以进一步创造令人印象深刻的版面。尤其是让具有象征意义的两张图片彼此对比，更能直接而明确地传达内容。

设计中常以增大图片跳跃率、平行移动等方式来增强对比，以突显图片间的对比。如果综合运用留白和底色，让页面产生对比的效果，就能够更清楚地强调出对比性的存在。

思考与巩固

如何有效地强调版面中的内容？

六、利用图片创造阅读顺序

学习目标	什么是阅读顺序。
学习重点	利用图片创造阅读顺序。

问题：如何利用图片创造阅读顺序？

图片摆放单调

图片摆放得很规整，导致版面很单调

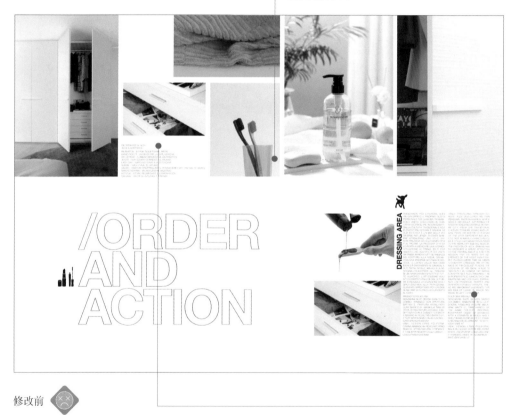

修改前

文字信息分散

文字信息分散，版面中又缺乏有效的引导，导致阅读顺序不流畅

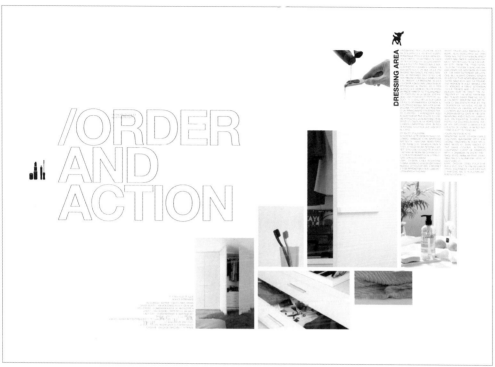

调整图片的大小和位置，为版面创造不同的比重。将图片与文字沿对角线编排，自然地引导阅读顺序，提高阅读效率

设计要点：利用图片创造阅读顺序

如果总是将图片摆放得很规整，或总是把图片放在一条直线上，这样的版面往往会让人感到单调。

如果能够注意到版面中的对角线方向，并通过大小不一的图片创造不同比重，就能自然地引导阅读顺序，同时赋予版面以动感。另外，交错摆放图片或文字可以为单调、重复的版面加入一些变化，使版面变得丰富、有趣。由此可见，单纯的规律性就能有效地为版面创造出节奏感。

思考与巩固

1. 如何创造阅读顺序？

2. 图片的大小、位置与阅读顺序的关系是什么？

学习目标	掌握挖版的使用技巧。
学习重点	利用挖版图产生版面的动感与节奏感。

问题：如何更有效地编排挖版图？

修改前

版面呆板

采用4×3的网格系统，并整齐地排列了相
同尺寸的挖版图，虽然是简单明了的版
面，但看起来有些呆板

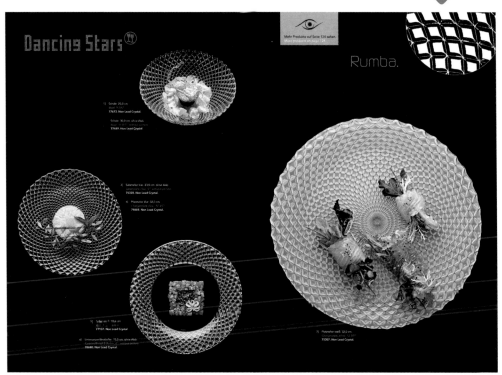

调整图片尺寸，制造主图，让图片成为版面上的设计重点，营造动感与节奏感

设计要点：利用挖版图强调比重

当版面中包含大量对象时，多半会选择挖版图的形式来编排。这样不仅能置入大量图片，也能营造出丰富、热闹的氛围。但反过来看，如果只是单纯地排列对象，则版面往往会显得无趣、缺乏生气。如果希望版面拥有动感效果，则可将图片以不同尺寸摆放；或是沿着网格系统摆放，稍微错开位置；或是沿着特别的形状摆放图片。总之，关键就在于尽量在版面中创造动感与节奏感。

思考与巩固

1. 挖版图的作用有哪些？

2. 如何利用挖版图产生版面的动感与节奏感。

八、平衡图文信息

学习目标	图片信息与文字信息的关系。
学习重点	平衡图片信息与文字信息的方法与技巧。

问题：怎样把图片放到最大？

图片裁剪不合理

图片裁剪不合理，飞机在版面
偏上的位置，下方景物过多，
俯视角度给人压迫感

修改前

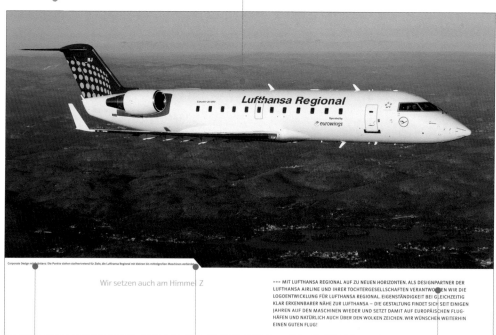

Corporate Design mit Weitblick: Die Punkte stehen stellvertretend für Ziele, die Lufthansa Regional mit kleinen bis mittelgroßen Maschinen verbindet.

Wir setzen auch am Himmel Z

>>> MIT LUFTHANSA REGIONAL AUF ZU NEUEN HORIZONTEN. ALS DESIGNPARTNER DER LUFTHANSA AIRLINE UND IHRER TOCHTERGESELLSCHAFTEN VERANTWORTEN WIR DIE LOGOENTWICKLUNG FÜR LUFTHANSA REGIONAL. EIGENSTÄNDIGKEIT BEI GLEICHZEITIG KLAR ERKENNBARER NÄHE ZUR LUFTHANSA – DIE GESTALTUNG FINDET SICH SEIT EINIGEN JAHREN AUF DEN MASCHINEN WIEDER UND SETZT DAMIT AUF EUROPÄISCHEN FLUG-HÄFEN UND NATÜRLICH AUCH ÜBER DEN WOLKEN ZEICHEN. WIR WÜNSCHEN WEITERHIN EINEN GUTEN FLUG!

白色边框限制了画面的伸展感

虽然白色边框能起到突出图
片的作用，但这里无法使飞
机具有伸展感

弱化了图片的美感

图片与文字分段排列，有些割裂，没有
最大化地利用图片，弱化了图片的美感

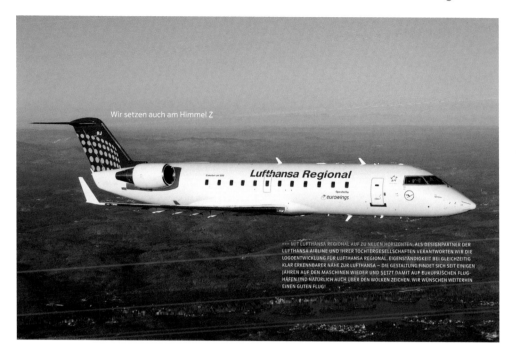

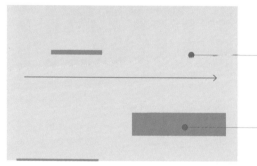

合理裁切图片，留足飞机上方的空间，使版面轻松、不压迫

通过满版放置的方式，使图片展现的空间更加宽阔，文字颜色设置为反白，具有可读性

设计要点：平衡图文信息

若想延展图片里的空间，可将图片以满版的形式放置，并在图片内摆放文字。此时如果不希望文字的颜色与图片混杂在一起，可利用高反差的白色文字、单黑文字，或是红色文字。不过，白色有时会因印刷误差而降低可读性，在使用小而细的字体时，更要特别注意。

图片中摆放文字的地方通常为天空或是阴影这类明暗变化较少的位置，当然，也可以将文字放在图像中比较模糊的位置。

思考与巩固

平衡图片信息和文字信息的方法、手段有哪些？

九、从图片中提取颜色

学习目标	图片中色彩的作用。
学习重点	从图片中提取色彩的目的。

问题：如何更有效地丰富版面？

修改前

没有用活图片和文字

只是把信息简单地罗列出来，在空白处插入文字的编排方式，既没有用活图片，也没有用活文字

跨页缺少互动

版面虽为跨页，但跨页之间也需要必要的联系。案例中，版面内的图片和文字相互割裂

> How former Merrill Lynch
> President and COO
> Ahmass Fakahany (BSBA'79)
> brought Wall Street to the table
>
> BY MAUREEN HARMON
> PHOTOGRAPHY BY PETER MURPHY

POWER LUNCH

N HIS CRAMPED OFFICE on West Broadway in New York City—among the drafts of menus and plans for new restaurant openings—Ahmass Fakahany keeps a relic of his past life. While he presides over his restaurant group, Altamarea, he occasionally looks up to see the latest market numbers on a 40-inch television screen. It's tough to shake a decades-long career in finance that started with a position as financial analyst at Exxon and ended as president and COO of Merrill Lynch →

从图片中提取颜色

从图片中提取颜色，使文字
与图片产生联系，进行互
动，成功地扩展版面气氛

设计要点：从图片中提取颜色

在版面内放置文字时，基本上都会选择黑色或反白这类能够保持文字可读性的配色。不过，有时根据图片的色调来设置文字颜色，更能扩展图片的氛围，完成令人印象深刻的版式设计。只要使用图片里的某种颜色作为文字色彩，就能自然地创造出统一感。

另外，如果希望在统一的同时保持可读性的话，可以为文字设置底色，让文字颜色与图片色调分开，从而清晰地阅读文章，底色能够配合图片的气氛即可。

思考与巩固

1. 图片中的色彩有哪些作用？
2. 如何利用图片中的色彩？

十、有效地使用黑白图片

学习目标	黑白图片的特点。
学习重点	有效使用黑白图片。

问题：如何有效地使用黑白图片？

Joe knows that someone is
interested in him when he feels

uncomfortable
&
honest communication

on all levels is a source of
difficulty amongst those around him.

修改前

绿色调弱化版面诉求力

版面内容表达的是"不舒服或诚实
的交流"，而版面内的绿色调弱化
了内容的诉求力

Joe knows that someone is
interested in him when he feels

uncomfortable
&
honest communication

on all levels is a source of
difficulty amongst those around him.

设计要点：有效地使用黑白图片

虽然没有色彩的黑白图片总是给人留下沉静的印象，但其实际上却隐含着彩色图片所没有的诉求力。传统的黑白图片能表现出冷静、高贵和知性等丰富的感觉。如果希望利用图片作为创造氛围的主角，便可以大胆地使用黑白两色完成设计。

思考与巩固

如何有效使用黑白图片？

十一、版面构图技巧

学习目标	掌握版面构图技巧。
学习重点	三角形构图与分割版面。

在版面中，均衡地放置图片的技巧有很多，为了有效地进行设计工作，通常会使用以下两种手法。

（1）三角形构图

三角形构图是平衡版面的常见手法。尤其是在竖版书的页面中，将三角形的底边配置在版面上端的位置，顶点则置于底端。这种以倒三角形的构图来决定图片与标题位置的方法，是均衡构图最基本的方法。由于沿着对角线产生了由上而下自然的视线顺序，因此此版面看起来比较均衡，同时也便于引导读者的阅读顺序。

将多张图片群组化放置时，也可以通过三角形构图的版面创造节奏感。另外，还可以在一个跨页版面中配置两种三角形构图。

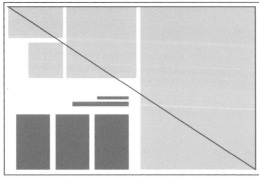

← 无论版面是横版还是竖版，设计师们都很喜欢用三角形构图的方式决定版面中图片、留白和标题的位置，创造出可自然引导读者阅读顺序的版面。

底色搭配欠佳
底色明度偏低、色相不明确，无法突出图片信息

图片没有张弛
所有的图片都按相同的尺寸排列，毫无变化，给人索然无味的感觉

没有趣味性
虽然版面整理得十分清爽，但太过整齐，很难给读者留下有趣的印象

修改前

 修改后

设计要点：倒三角形和对角线构图

版面构图的基本手法之一就是倒三角形的构图方式。倒三角形构图就是在版面的上半部分放置大量且密集的信息，强化其比重之后，在版面的下半部分向装订边方向逐渐减少信息量，呈现出倒三角形的构图形式。

这样的构图形式可以使读者的阅读顺序自上而下，从而大幅度提高纵向段落内文的可读性。另外，对角线构图就是在版面对角线的两端放置同样比重的信息，这也是一种基本的版式设计方式，可让版面呈现沉稳感和安定感，让人能冷静、仔细地阅读内文。

（2）分割版面

不知道该怎么编排版面时，可以考虑将跨页以长、宽各三等分的方式进行分割，总计分成九等分的区域。这样，图、文和留白等元素的位置就会变得很明确，版面构图也会显得比较平衡。

另外，也可以用同样的方式将长、宽各均分成四等分，总计分成十六等分的区域。由于这等于是将 A4 或 B5 版型的长边折三次而形成的网格，因此能创造出均衡又稳定的版面。

若再更进一步，将版面分割与倒三角形的构图方式组合运用，就能通过复合式的构图理论，创造出多种不同的版面设计。

← 上图为将跨页分割为九等分的例子，下图是十六等分的例子。像这样将跨页规划成等分区域（网格）后，就产生了图片与内文等素材的基准位置，因此能有效地完成版面设置。当色彩数量很多时，这样的编排手法非常有效。

思考与巩固

1. 版面构图的技巧有哪些？
2. 如何合理使用三角形构图和分割版面？

版面设计中的色彩

第六章

　　色彩极富情感表现力，它不是靠明确轮廓的勾画，而是烘托一种宽泛的情绪与氛围。色彩象征在版面编排设计中绝非单一的个体表现，更重要的是色彩之间相互搭配所传达出的复杂情感变化。色彩运用的合理性是建立在相互搭配的关系之上的，在确定版面整体色彩基调的前提下，要充分考虑主次、强弱、对比、协调所产生的色彩表现氛围与版面内容的关系，达到"随类赋彩""相得益彰"的境界。

一、版面色彩搭配常识

学习目标	版面色彩搭配。
学习重点	版面色彩搭配技巧与方法。

1 色彩搭配方式

版面色彩搭配主要有两种方式，一是通过色相、明度、纯度的对比效果来控制视觉刺激程度，另一种是通过心理层面渲染气氛。

色彩是体现效果的工具，配色时最重要的是对色彩参照图和效果参考图之间相关性的掌握。如果掌握色彩与效果之间的关系，就能够搭配出满足人们心理需求的颜色，使色彩以很强的刺激性作用于画面中，起到传达并震撼心灵的作用。

色彩参照图

↑ 明亮的颜色显得年轻有活力，暗深的颜色具有古典韵味；暖色系显得比较感性，冷色系则显得比较理性。配色时可以参考效果参考图来确定各种色彩的效果，确定配色效果之后，再从色彩参照图中选择颜色，这种做法是最可靠的。

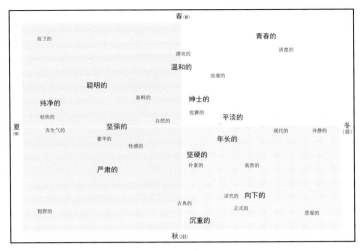

效果参考图

↑ 依据色彩参照图来观看效果参考图，我们可以看出，色彩自身有一定的意向特征和印象表情。因此，配色选择有一定的规律性，按照这个规律，我们可以找到属于某种意向的独有色彩。遵循这个步骤，配色就变得简单明确了。

2 如何利用色彩达到预期效果

每种颜色都具有一种印象，如果不理解该颜色给人带来的印象，就无法在版面上展现颜色搭配的效果。现在我们将对颜色的基本属性"色相""色调"（明度和彩度），以及"互补色""相似色"进行说明，来理解因颜色使用方法不同所引起的印象变化。

↑ "互补色"是指从色相环的中心开始，正好处于相对位置上的颜色。如图所示，红色和绿色就是互补色。因为互补色的颜色性质相差最大，如果将这两种颜色进行搭配，就会使这两种颜色显得更加鲜明。

↑ 在色相环上，相邻的两种比较接近的同色系颜色叫作"相似色"。相似色与互补色不同，其相互搭配不会产生冲击力，而是能够展现颜色的和谐感，给人稳定和安静的印象。

思考与巩固

版面色彩搭配的技巧与方法有哪些？

二、利用色彩增加可读性

学习目标	什么是文本可读性。
学习重点	利用色彩增加版面可读性。

问题：如何利用版面色彩增加文本的可读性？

　　文字是设计作品中尤为重要的元素，想要通过色彩搭配让重要的文字更加具有可读性，最快捷的方法就是加强文字颜色与背景色的明度差，或者利用区隔色彩边缘线的方法，让文字更加明确。如果文字颜色与背景色属于同一色相，也可以利用互补色对比，既能明确文字也可以让整体效果更加活泼。

保持红色文字和画面主体不变，将白色的背景色替换成低明度的棕色。此时，红色文字的可读性丝毫没有减弱，甚至更加鲜明

将鲜艳的大红色替换成明度较高的蓝绿色时，文字与背景色的明度差减弱，文字信息变得不易识别

这幅海报设计就是在白底黑字的版面中，以鲜艳的大红色作为文字强调色的典型案例

↑ 如果去掉紫色的边线，部分亮黄色文字就暴露于白色的背景中，只有仔细观察才能看清，整个画面的文字部分就会显得有些混乱。

↑ 上图以蓝紫色基调的照片素材作为背景，并配以亮黄色的文字。由于背景中包含了大面积不规则的白色，而白色与黄色的明度过于接近，因此使用紫色的边线突出文字，以强调整体的轻松愉悦感。

← 米色、浅驼色、浅黄色等低彩度、高明度的色彩经常被用作背景色，以增强文字的可读性。

设计要点：合理选择版面的背景色

在选择背景色时，一定要考虑版面中文字的可读性。即使是要求展现视觉冲击力的设计，也应该避免使用在阅读文字时容易引起视觉疲劳的配色。常用的提高文字可读性的方法是增加背景色和文字颜色之间的明度差。例如，当文字颜色是黑色的时候，背景色明度越低，文字可读性越差。同等明度的色彩，背景色越接近暖色系，可读性越高。采用黑色文字或白色镂空文字搭配可读性高的背景色，可以使版面更具有视觉张力。

思考与巩固

如何利用色彩增加文本可读性？

三、利用色彩提高版面视觉度

学习目标	什么是版面视觉度。
学习重点	利用色彩提高版面视觉度。

问题：思考不同色彩之间视觉度的高低？

　　白色背景容易给人平淡、缺乏存在感的印象，如果用色彩对背景进行填充，能够使设计主题的印象得以强调和深化。例如，使用大面积的照片素材作为版面主体，提取照片中具有代表性的色彩填充版面背景，就能让照片和版面融为一体，增加视觉冲击力，将主题印象扩展到整个画面中。

　　✓ 版面中以写实照片作为主要素材，为了增加理性、冷静的感觉，但又不显得过于冰冷，从照片中提取深蓝色作为背景色，同时还提取了橙色作为关键字的色彩。沉稳的深蓝色让人感受到这个网站的理性，橙色又为画面增添了活力。

　　✕ 如果将深蓝色背景换成白色，虽然蓝色的照片足够突出，但底下的几幅小照片却显得吸引力不足，缺少背景烘托的照片看起来既普通又平凡。而且蓝色的关键字和白底搭配没有蓝色和橙色的对比关系强烈和引人注目。

↑ 这款包装的版面设计分别使用了菠萝黄、草莓红和青梅紫等水果本身的色彩，通过提高明度和纯度对产品意象进行强调，即使图片尺寸不大，也没有使用写实照片，而是以插画的形式进行表现，但通过瓶身的颜色也可以让人明显感受到饮料所要表现的主旨意象。倘若将瓶身的色彩和插图互换，则容易混淆消费者对该饮料口感的认识，从而影响销售。

　　一个版面中可能会出现若干种色彩，为了能让这些色彩形成统一的视觉印象，最重要的一点就是使用相近的色调。明亮、浅淡的色调给人清新雅致的印象，深沉、厚重的色调给人稳重成熟的感觉。低饱和度的色调能使不同色相呈现出协调、自然的效果，而鲜艳的色调则能强调色相之间的差异，突出华丽、活泼的感觉。如上图版面中就是以饱和度偏低的明亮色调为主，使不同的绿色在整个背景中得到统一，整个画面以柔和、优雅的效果呈现。

思考与巩固

1. 说出不同色彩对应的视觉度是高还是低？
2. 如何利用色彩提高版面的视觉度？

四、使用色彩调节画面温度

学习目标	什么是画面温度。
学习重点	使用色彩调节画面温度。

问题：如何有效调节画面温度？

调节画面温度的最终效果并非使画面色温完全一致，而是不能在整体画面中出现过于强烈的高温感或寒冷感。

很多时候，照片素材并不能完全满足设计需要，如感觉过于炎热的暖色照片或过于冰冷的冷色照片，在不能修改的前提下，就需要通过配色对其进行"降温"或"升温"，以达到视觉平衡的目的。方法就是提取照片中最主要的色彩的补色或补色的类似色，将其运用到照片周围的其他版面，得到舒适的视觉效果。

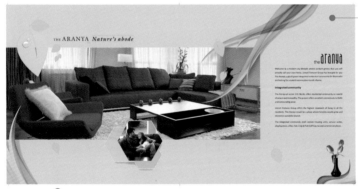

这个家具商场的宣传广告中使用了鲜艳的橙色系照片，在突出热情活力的同时却容易让人感到炎热、干燥。因此，在照片周围添加冷色系的蓝色和绿色色块对照片进行降温处理，使画面整体的温度得到平衡，强调活泼、时尚、开朗的效果

修改前

修改后

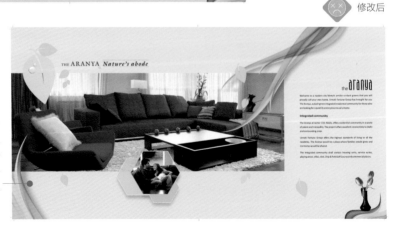

倘若将照片周围的颜色换成黄绿色这种含有大量黄色成分的色彩，对于照片的冷却效果就不是特别理想，整体画面仍然让人觉得有些浮躁

 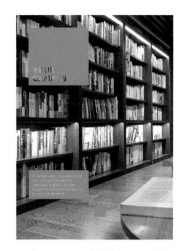

↑ 图中以橘红色和米色为基调的照片素材作为画面的主要题材，突出温暖活力的感觉，画面中炎热的感觉不是很强烈，因此，只需要添加少量的蓝色色块即可使画面得到平衡、饱满、活泼的视觉效果。

↑ 如果将蓝色色块替换成橘红色色块，则会破坏画面温度的平衡感，尤其是色块主要集中在左侧，与照片中的红色集中在一起，就画面的视觉平衡感来看，放在左侧也要比右侧的温度高。

↑ 在这张典型的日本风格的版面中，以橘黄色和红紫色的搭配为主，由于画面素材较少而显得有些单调。因此，在右侧用明亮的绿色作为点缀，不但在结构上突破了单一的规整布局，而且在色彩上起到了调和的作用，使画面更加生动活泼。

思考与巩固

1. 色彩与画面温度的关系是什么？

2. 如何利用色彩调节画面的温度？

五、用色彩表现食欲

学习目标	画面食欲产生的原因。
学习重点	利用色彩表现画面的食欲。

问题：如何编排使内容更有食欲？

Double
RAINBOW
Birthday Party

(What does it mean?!)

Happy 1st birthday to Truman and Leona

STYLING BY ANANDA SPADT · PHOTOGRAPHY BY REBECCA GRATZ

图片看起来没有食欲

虽然是食物的图片，但是冷
色调的图片让食物看起来没
有什么食欲

文字没有特点

仅选用细字体单调地排
列，没有传达出美味感和
快乐感

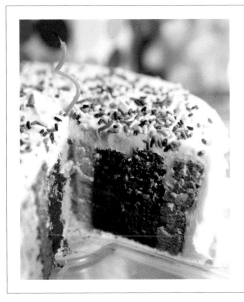

Double
RAINBOW
Birthday Party

(What does it mean?!)

Happy 1st birthday to Truman and Leona

STYLING BY ANANDA SPADT · PHOTOGRAPHY BY REBECCA GRATZ

设计要点：用色彩表现食欲

　　颜色与气味有共感联系已成为人们的普遍认识。人们看到不同颜色时会产生不同的味觉联想，这也是人们生活经验的反映。

　　鲜艳的色彩都有增进食欲的效果，灰暗的色彩给人陈旧和腐败感。红色和橘色比较容易让人联想到美味的食物，是最具开胃效果的颜色，而紫色和黄绿色则是最能抑制食欲的颜色。

 小贴士

色彩的意象表达——表达积极

　　色彩的积极感与跃动感取决于其视觉冲击力的强弱。因此，以红色和橘色为基调的色彩容易使人感到积极向上。积极色调明度适中、纯度高、色相对比强烈，在进与退、高与低的色感中有一种充满活力的感觉。例如少量的蓝紫色形成冷暖对比时，能够体现出跃动感；绿色则拥有健康与力度的美感，给人进取、主动的印象，而鲜明的黄色则能增加欢乐气氛。

思考与巩固

1. 色彩与画面食欲的关系是什么？
2. 如何利用色彩表现画面的食欲？

六、用色彩表现氛围

学习目标	什么是画面的氛围。
学习重点	利用色彩表现画面氛围。

问题：如何使版面具有热闹的氛围？

修改前

字体颜色无变化

由于使用一模一样的黑色字体，导致版面毫无生气，没有变化的字体使版面呆板、冷漠

背景颜色显得冷清

蓝色给人冷清、清爽的感觉，不能表达出热闹的氛围

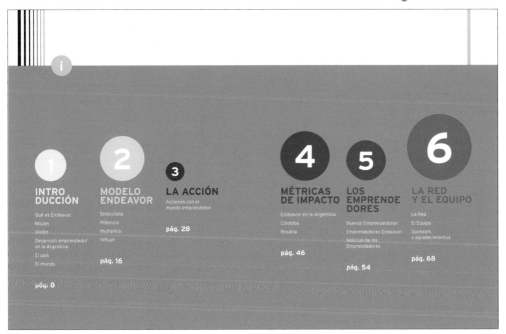

设计要点：用色彩表现热闹氛围

　　暖色通常是让人心情变得兴奋的颜色，用多种暖色进行配色就能表现出热闹而明亮的氛围。由低饱和度的冷色构成的版面容易让人联想到寂静与寒冷的气氛。如果在画面里加入高亮色调以及鲜明色调，就能让画面呈现出鲜艳与愉快的氛围。

　　色彩的意象表达——表达热情

　　以红色、橘色、紫色为基础。橘色与红色的搭配充满激情与力量的碰撞；明亮的黄色就像太阳的光彩，充满温暖气息；少量紫色增添了争奇斗艳的热闹气氛。这种鲜艳的色彩搭配主要是用高纯度色彩配以对比的明度，明亮的色调，温暖的色相，视觉冲击力强。

思考与巩固

1. 画面的氛围有哪些？
2. 如何利用色彩使版面产生热闹的氛围？

七、用黑色渲染高品质气氛

学习目标	黑色在版面中的作用。
学习重点	利用黑色渲染高品质气氛。

问题：如何使版面具有高品质的氛围？

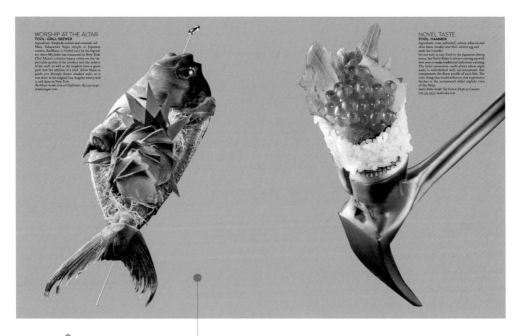

修改前

底色使整个版面显得低级

灰色调底色使版面整体给人
灰暗、低级的感觉。灰色调
与食物的颜色对比降低了食
物的美味感

设计要点：用黑色表现高品质氛围

　　将暗黑色调以及深暗色调作为基本色，再将明亮的淡灰色调以及柔和的色调加入画面中，即可呈现两类色调的明度对比。柔和明亮的色调调和的画面就像孩童般天真，而拥有传统印象的深色成为主角，为画面增加品质感。

　　色彩的意象表达——表达典雅

　　典雅的色彩带有内敛的意味，以暗浊的红色、冷紫色搭配暗浊的浓绿色、冷蓝色为主，明度和纯度都较低，明暗对比较弱，为色调浓厚的低短调。宝石红色添加暗色给人富足、奢华的印象，紫水晶色带来尊贵感，紫红色搭配黑色极具诱惑力，黄褐色则增添了古典、高雅的感觉，仿佛精湛工艺的完美结合。

思考与巩固

　　如何让版面具有高品质的视觉效果？

八、为版面增加趣味性

学习目标	版面的趣味性。
学习重点	如何增加版面的趣味性。

问题：如何为版面增加趣味性？

修改前

版面缺乏趣味性

版面上元素之间没有互动，
内容缺乏变化，没有趣味性

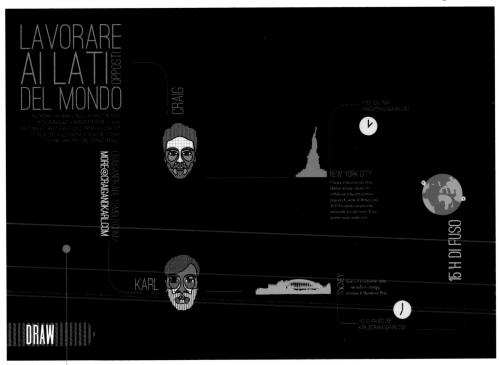

提取图片中的颜色来丰富版面，为版面增加趣味性

设计要点：为版面增加趣味性

　　只用一种颜色虽然能表现出版面的整体性与沉着感，但却让各部分内容的区域变得不明显，反而变成无聊的版面。可将背景色设置成单一底色，然后利用版面中部分图片的颜色来丰富版面。这样既能丰富版面视觉效果，还能使整体设计更有趣且没有压迫感。

色彩的意象表达——表达开放

　　主要以明朗的黄色、黄绿色、橘色，以及色相对比的蓝绿色、紫红色，来搭配。明亮的淡色调易于亲近，但不适合运用纯度过高的色彩。欢快的暖黄色，明度和纯度都很高，可以表现自由自在，释放重负的解放感。

思考与巩固

　　增加版面趣味性的方法、手段有哪些？

九、用色彩表现浪漫感

学习目标	什么是版面的浪漫感。
学习重点	利用色彩增加版面浪漫感。

问题: 如何表现版面浪漫的氛围?

版面让人感到冷清
文字缺少色彩,整个版面显
得过于苍白

修改前

配色让人感觉不到浪漫
白色的背景墙和黑色的字体给人
很严肃的感觉,没有浪漫感

设计要点：用色彩表现浪漫感

如果想让人感受到甜美与温和，可以使用粉红色。使用淡色调与暖色调这类较为明亮的色调并控制好对比度，就能创造出让人感到轻松、柔和的配色。粉色、淡黄色等暖色加宽了色相的范围，使配色变得更浪漫、可爱，这也是女性喜欢的配色方式。

色彩的意象表达——表达浪漫

　　以浅淡的紫色与丁香色为主，色彩清激，营造出柔美淡雅、充满童话色彩的梦幻感觉。色调明、淡，甚至苍白，明暗差别微弱、淡柔轻薄，给人一种温馨、浪漫的印象。蓝色的介入给人安静的感觉，可以放松身心；穿插甜美的粉色，仿佛沁人心脾的芳香，让人留恋；暖绿色和橙黄色增加了温柔、安详的气息。

思考与巩固

如何利用色彩增加版面浪漫感？

学习目标	区分版面信息。
学习重点	利用色彩区分版面信息。

问题：如何使用色块明确地划分版面？

版面过于严肃

When I was working on designing a weekly newspaper, I looked for a body typeface that would be strong and personal at the same time. A few decades ago, the body text in newspapers used to be dense, stronger than today - because of the ink spread, the quality of the paper and the speed of printing.

So I decided to design a family from scratch, mixing a strong look with delicate detail, which is almost hidden, yet visible in larger point sizes.

Łukasz Dziedzic

НОВИНЕ

Новине су штампани медији који објављују разне вести из друштвеног, политичког, културног и спортског живота, известавају о дневним догађајима, доносе приче, романе у наставцима и стрипове, објављују огласе, рекламе итд. Новинаре су људи који су за свој посао одобрали писање са новине. Делатност писања и издавања новина назива се новинарство или журналистика (француски: journal журнал - новине)

GAZETA

Gazeta - rodzaj wydawnictwa ciągłego, czasopismo ukazujące się częściej niż raz w tygodniu, najczęściej codziennie - w rozumieniu wszystkich dni roboczych. Pochodzenie słowa gazeta nie jest do końca jasne. Wywodzi się przypuszczalnie z włoskiego gazza, da określenia drobnej monety, za którą nabywano dzienniki w *średniowiecznej* Wenecji. Gaza oznacza też srokę, którą w charakterze logo często umieszczano w dziennikach *WŁOSKICH*. Być może źródłosłów gazety to *hebrajskie* izgard, tłumaczone jako herold, goniec, zwiastun.

PRESSE ÉCRITE

La presse écrite désigne, d'une MANIÈRE générale, l'ensemble des moyens de diffusion de l'information écrite, ce qui englobe notamment les *journaux* quotidiens, les publications périodiques et les organismes PROFESSIONNELS liés à la diffusion de l'information. Le mot « presse » tire son origine de l'utilisation d'une presse *d'imprimerie* sur laquelle étaient pressées les feuilles de papier pour être imprimées.

ZEITUNG

In allgemeinster Definition ist eine Zeitung ein *Druckwerk* von mäßigem Seitenumfang, das in kurzen periodischen ZEITSPANNEN, mindestens einmal wöchentlich, öffentlich erscheint. Für den Gattungsbegriff Zeitung ist es unerheblich, ob der Leser dafür bezahlen muss oder ob er das Produkt unentgeltlich erhält. Deshalb umfasst die Gattung Zeitung auch Gratiszeitungen oder KOSTENLOS verteilte Anzeigenblätter.

AVIS

En avis er en ofte og jævnligt udkommende publikation trykt på billigt, tyndt papir, som gør den nem at arbejde med i alle faser af dens korte livscyklus; fremstilling, DISTRIBUTION, læsning, bortskaffelse. De mest almindelige måder at modtage aviser på er abonnere på dem, eller at KØBE dem i løssalg i butikker eller hos boghandlere. Det første danske avisprivilegium blev udstedt i 1634, og dermed kom den første danske avis, der dog var skrevet på tysk.

NOVINY

Noviny jsou pravidelně vycházející publikace (periodikum), které denně (deník, často kromě neděle) nebo nejméně týdně (týdeník) přinášejí nejnovější události ze všech možných oblastí a co nejrychleji o nich informují co nejširší veřejnost. Noviny se tisknou ve velkém formátu na novinovém papíře a místo vazby se skládají. Prodávají se na stáncích a v automatech nebo doručují předplatitelům. V poslední době nabývají na významu internetové noviny, často jako elektronická verze tištěných novin.

BÁO VIẾT

Báo viết là các ấn phẩm xuất bản và phát hành định kỳ đưa thông tin đến với cộng chúng. Báo viết cũng có thể hiểu là một thể loại của báo chí bên cạnh báo nói, báo hình và báo điện tử. So sánh với các thể loại đó, báo viết chính là hình thức truyền thông và lâu đời nhất của báo chí.

Những tờ báo đã xuất hiện từ rất lâu ở cả phương Đông và phương Tây. Thời nhà Hán tại Trung Quốc có lẽ các vị hoàng đế phát mỗi năm vài kỳ các thông báo cho những đơn vị hành chính về những sự kiện và chủ trương của triều đình, được gọi là Hán triều đế báo.

KRANT

Een krant (vroeger courant) is een regelmatig verschijnende gedrukte uitgave, waarin nieuws wordt opgenomen. Een moderne krant heeft drie basisfuncties. Ten eerste moet de krant haar lezers objectieve informatie bieden over datgene wat gebeurt in de wereld. Daarbij gaat het over actuele gebeurtenissen of informatie die verbonden is met deze actualiteit. Ten tweede plaatst een moderne krant deze gebeurtenissen en ontwikkelingen in een context. De krant geeft duiding en levert commentaar.

GIORNALE

Un giornale è una pubblicazione periodica o anche aperiodica in forma cartacea. All'inizio il termine giornale indicava un periodico in forma cartacea con frequenza di pubblicazione giornaliera, il termine infatti deriva da «giorno», oggi invece il significato è esteso ad una qualsiasi pubblicazione periodica o anche aperiodica in forma cartacea. Il primo giornale di cui abbiamo notizia uscì in Germania nel 1609. Differiva dai pamphlet perché usciva ad intervalli regolari, di solito uno o due volte alla settimana, ed era numerato cosicché il lettore potesse sapere se ne aveva perso uno.

ВЕСТНИК

Вестникът е печатно периодично издание, най-често издавано ежедневно или ежеседмично и обикновено съдържащо новини, мнения и анализи, често придружени от реклами. Според оценки от 2005 година в света излизат около 6580 ежедневника с общ тираж от 395 милиона копия дневно. Световната рецесия от 2008 година, съчетана с бързия ръст на алтернативите в Интернет, причиняват значителен спад в рекламните приходи и тиражите на вестниците и много издания са закрити или рязко ограничават дейността си.

NEWSPAPER

A newspaper is a regularly scheduled publication containing news, information, and advertising, usually printed on relatively inexpensive, low-grade paper such as newsprint. By 2007 there were 6580 daily newspapers in the world selling 395 million copies a day. The worldwide recession of 2008, combined with the rapid growth of web-based alternatives, caused a serious decline in advertising and circulation, as many papers closed or sharply retrenched operations.

修改前

 修改后

"When I was working on designing a weekly newspaper, I looked for a body typeface that would be strong and personal at the same time. A few decades ago, the body text in newspapers used to be darker, stronger than today - because of the ink spread, the quality of the paper and the speed of printing.
So I decided to design a family from scratch, mixing a strong look with delicate detail, which is almost hidden, yet visible in larger point sizes."

Łukasz Dziedzic

SUPPORTS MORE THAN *100* LANGUAGES

PRESSE ÉCRITE

La presse écrite désigne, d'une MANIÈRE générale, l'ensemble des moyens de diffusion de l'information écrite, ce qui englobe notamment les *journaux* quotidiens, les publications périodiques et les organismes PROFESSIONNELS liés à la diffusion de l'information. Le mot «presse» tire son origine de l'utilisation d'une presse d'*imprimerie* sur laquelle étaient pressées les feuilles de papier pour être imprimées.

NOVINY

Noviny jsou pravidelně vycházející publikace (periodikum), které denně (deník, často kromě neděle) nebo nejméně týdně (týdeník) přinášejí nejnovější události ze všech možných oblastí a co nejrychleji o nich informují co nejširší veřejnost. Noviny se tisknou ve velkém formátu na novinovém papíře a místo vazby se skládají. Prodávají se na stáncích a v automatech nebo doručují předplatitelům. V poslední době nabývají na významu internetové noviny, často jako elektronické verze tištěných novin.

GIORNALE

Un giornale è una pubblicazione periodica o anche aperiodica in forma cartacea. All'inizio il termine giornale indicava un periodico in forma cartacea con frequenza di pubblicazione giornaliera, il termine infatti deriva da «giorno», oggi invece il significato è esteso ad una qualsiasi pubblicazione periodica o anche aperiodica in forma cartacea. Il primo giornale di cui abbiamo notizia uscì in Germania nel 1609. Differiva dai pamphlet perché usciva ad intervalli regolari, di solito una o due volte alla settimana, e da un numerato cosicché il lettore potesse sapere se ne aveva perso uno.

НОВИНЕ

Новине су штампани медији који објављују разне вести из друштвеног, политичког, културног и спортског живота, извештавају о дневним догађајима, доносе приче, романе у наставцима и стрипове, објављују огласе, рекламе итд. Новинари су људи који су за свој посао одабрали писање са новине. Научни термин за изучавање назива се новинарство или журналистика (француски: journal журнал - новине)

ZEITUNG

In allgemeinster Definition ist eine Zeitung ein Druckwerk von mäßigem Seitenumfang, das in kurzen periodischen ZEITSPANNEN, mindestens einmal wöchentlich, öffentlich erscheint. Für den Gattungsbegriff Zeitung ist es unerheblich, ob der Leser dafür bezahlen muss oder ob er das Produkt unentgeltlich erhält. Deshalb umfasst die Gattung Zeitung auch Gratiszeitungen oder kostenlose verteilte Anzeigenblätter.

BÁO VIẾT

Báo viết là các ấn phẩm xuất bản và phát hành định kỳ đưa thông tin đến với công chúng. Báo viết cũng có thể hiểu là một thể loại của báo chí bên cạnh báo nói, báo hình và báo điện tử. So sánh với các thể loại đó, báo viết chính là hình thức truyền thông và lâu đời nhất của báo chí.
Những tờ báo đã xuất hiện từ rất lâu ở cả phương Đông và phương Tây. Thời nhà Hán tại Trung Quốc có lệ các vị hoàng đế phát mỗi tháng vài kỳ các thông tin về những đổi vị hành chính về những sự kiện và chủ trương của triều đình, được gọi là Hán triều đế báo.

ВЕСТНИК

Вестникът е печатно периодично издание, най-често издавано ежедневно или ежеседмично и обикновено съдържащо новини, мнения и анализи, често придружени от реклами. Според оценки от 2005 година в света тиражи около 6580 ежедневника с общ тираж от 395 милиона копия дневно. Световната рецесия от 2008 година, съчетана с бързия ръст на алтернативите в Интернет, причинява значителен спад в рекламните приходи и тиражите на вестниците и много издания са затворени или рязко ограничават дейността си.

GAZETA

Gazeta – rodzaj wydawnictwa ciągłego, czasopismo ukazujące się częściej niż raz w tygodniu, najczęściej codziennie – w rozumieniu wszystkich dni roboczych. Pochodzenie słowa gazeta nie jest do końca jasne. Wywodzi się przypuszczalnie z włoskiego gaza, dla określenia drobnej monety, za którą nabywano dzienniki w średniowiecznej Wenecji. Gaza oznacza też srokę, którą w charakterze logo często umieszczano w dziennikach WŁOSKICH. Być może źródłosłów gazety to hebrajskie izgard, tłumaczone jako herold, goniec, zwiastun.

AVIS

En avis er en ofte og jævnligt udkommende publikation trykt på billigt, tyndt papir, som gør den nem at arbejde med i alle faser af dens korte livscyklus; fremstilling, DISTRIBUTION, læsning, bortskaffelse. De mest almindelige måder at modtage aviser på er abonnere på dem, eller at KØBE dem i løssalg i butikker eller hos bladhandlere. Det første danske avis blev udgivet i 1634 og dermed kom den første danske avis, der dog var skrevet på tysk.

KRANT

Een krant (vroeger courant) is een regelmatig verschijnende gedrukte uitgave, waarin nieuws wordt opgenomen. Een moderne krant heeft drie basisfuncties. Ten eerste moet de krant haar lezers objectieve informatie bieden over datgene wat gebeurd in de wereld. Daarbij gaat het over actuele gebeurtenissen of informatie die verbonden is met deze actualiteit. Ten tweede plaatst een moderne krant deze gebeurtenissen en ontwikkelingen in een context. De krant geeft duiding en levert commentaar.

NEWSPAPER

A newspaper is a regularly scheduled publication containing news, information, and advertising, usually printed on relatively inexpensive, low-grade paper such as newsprint. By 2007 there were 6580 daily newspapers in the world selling 395 million copies a day. The worldwide recession of 2008, combined with the rapid growth of web-based alternatives, caused a serious decline in advertising and circulation, as many papers closed or sharply retrenched operations.

设计要点：用色块区分版面信息

对于包含多种信息的版面来说，将版面划分为多个区域是不可或缺的编排方式。由于在版面中塞入大量信息，往往会让版面变得复杂。因此，如何区分信息、让版面变得更清爽明朗成为设计的关键。

如果为分割版面而使用小标题，容易造成版面充满小标题、缺乏重点，各区域的界限不够清楚等问题。在标题处加上底色来强调它，同时形成视觉上的设计重点。这样，不仅将各区域的内容整理得井然有序，内文也变得更容易阅读了。

思考与巩固

1. 区分版面信息的目的是什么？
2. 如何区分版面信息？

十一、用色彩表现童趣

学习目标	版面的年龄化差异。
学习重点	如何使用色彩表现版面的年龄。

问题：如何使版面富有童趣？

修改前

版面没有变化

版面中只有灰色背景和白字，没有变化的版面不能给人天真的童趣感

通过改变文字的颜色为版面增加变化，制造童趣

设计要点：用色彩表现童趣

面对不同年龄段的读者要根据目标读者的不同心理状态，选择适合他们的配色。此时，比起色相来说，色调的设计更为重要。只要能统一色调，就算使用色相相差很大的颜色也能创造出清爽而有整体性的配色。灰色调无法呈现出儿童的天真无邪，可使用亮度高的淡色调创造不过度刺激且具纯真感的配色。

色彩的意象表达——表达天真

用透明、明亮的色彩来诠释天真非常适合，以黄色、橙色、紫色为基调，色调明、淡，配合纯度的对比，传达了天真烂漫的气息，就像孩童们在嬉戏打闹。卵色的色调十分柔和，可以表现出温馨、稚嫩的效果。珊瑚粉和薰衣草色窈窕优美，增添了娇柔、纯真的印象。穿插少量柔和的冷色，在缤纷色彩中营造出率真的气氛，给人放松的好心情。

思考与巩固

如何使用色彩表现版面的年龄？

十二、用色彩表现理性

学习目标	理性版面的特点。
学习重点	利用色彩表现版面的理性。

问题：如何使版面具有理性感？

色彩搭配不合理

黄色通常给人积极、活泼、
开放的印象，不适合用来表
现理性、睿智的感觉

设计要点：用色彩表现理性

色彩与情绪有着密切的联系，不同的色彩会使人产生不同感受，颜色能够影响和改变一个人的情绪。在众多色彩中，明亮的暖色给人以活泼感，例如粉色、黄色、绿色；蓝色给人忧郁、信任、平和之感，常被用作商务色，但同时也具有严肃、保守、理性的性格。

色彩的意象表达——表达睿智

主要以蓝绿色和蓝紫色为基调，色调浓、强、锐，局部明暗对比中体现纵深感。镇静的深蓝色具有深入人心的力量，彰显敏锐、智慧的气质。高纯度的孔雀蓝色表现出洗练的感觉，以亮色做分隔搭配，更突显蓝色的果断。在清冽明朗的冷色中加入高纯度的柠檬黄色作为点缀，能产生鲜活、干净利落的感觉，格外引人注目。

思考与巩固

如何使用色彩表现版面的理性？

版面设计常用纸张及开本尺寸对照表

① 正度纸张（787mm×1092mm）

全开：781mm×1086mm

2开：530mm×760mm

3开：362mm×781mm

4开：390mm×543mm

6开：362mm×390mm

8开：271mm×390mm

16开：195mm×271mm

② 大度纸张（850mm×1168mm）

全开：844mm×1162mm

2开：581mm×844mm

3开：387mm×844mm

4开：422mm×581mm

6开：387mm×422mm

8开：290mm×422mm

③ 常见开本尺寸（787mm×1092mm）

对开：520mm×736mm

4开：368mm×520mm

8开：260mm×368mm

16开：184mm×260mm

32开：130mm×184mm

④ 开本尺寸(大度)（850mm×1168mm）

对开：570mm×840mm

4开：420mm×570mm

8开：285mm×420mm

16开：210mm×285mm

32开：203mm×140mm

⑤ 正度纸张尺寸（787mm×1092mm）

全开：781mm×1086mm

2开：530mm×760mm

3开：362mm×781mm

4开：390mm×543mm

6开：362mm×390mm

8开：271mm×390mm

16开：195mm×271mm

注：成品尺寸=纸张尺寸减去修边尺寸

⑥ 大度纸张尺寸（850mm×1168mm）

全开：844mm×1162mm

2开：581mm×844mm

3开：387mm×844mm

4开：422mm×581mm

6开：387mm×422mm

8开：290mm×422mm

16开（大度）：210mm×285mm

16开（正度）：185mm×260mm

8开（大度）：285mm×420mm

8开（正度）：260mm×370mm

4开（大度）：420mm×570mm

4开（正度）：370mm×540mm

2开（大度）：570mm×840mm

2开（正度）：540mm×740mm

常见纸品设计种类开本尺寸对照表

① 名片

横版:90mm×55mm（方角）；85mm×54mm（圆角）

竖版:50mm×90mm（方角）；54mm×85mm（圆角）

方版:90mm×90mm；90mm×95mm

② IC卡

85mm×54mm

③ 三折页广告

A4：210mm×285mm

④ 普通宣传册

A4：210mm×285mm

⑤ 文件封套

220mm×305mm

⑥ 招贴画

540mm×380mm

⑦ 挂旗

8开：376mm×265mm

4开：540mm×380mm

⑧ 手提袋

400mm×285mm×80mm

⑨ 信纸、便条

185mm×260mm；210mm×285mm

参考文献

[1] 佐佐木刚士. 版式设计原理[M]. 武湛，译. 北京：中国青年出版社，2007.

[2] Designing编辑部. 版式设计：日本平面设计师参考手册[M]. 北京：人民邮电出版社，2011.

[3] 田中久美子，等. 版式设计原理：提升版式设计的55个技巧. 案例篇[M]. 暴凤明，译. 北京：
中国青年出版社，2014.

[4] 麦克韦德. 超越平凡的平面设计：版式设计原理与应用[M]. 侯景艳，译. 北京：人民邮电出
版社，2010.

[5] 红糖美学. 版式设计从入门到精通[M]. 北京：中国水利水电出版社，2019.

[6] 加文·安布罗斯，保罗·哈里斯. 版式设计：设计师必知的30个黄金法则[M]. 詹凯，李依妮，
译. 北京：中国青年出版社，2019.

[7] 胡卫军. 版式设计从入门到精通[M]. 北京：人民邮电出版社，2020.